Helga Natz

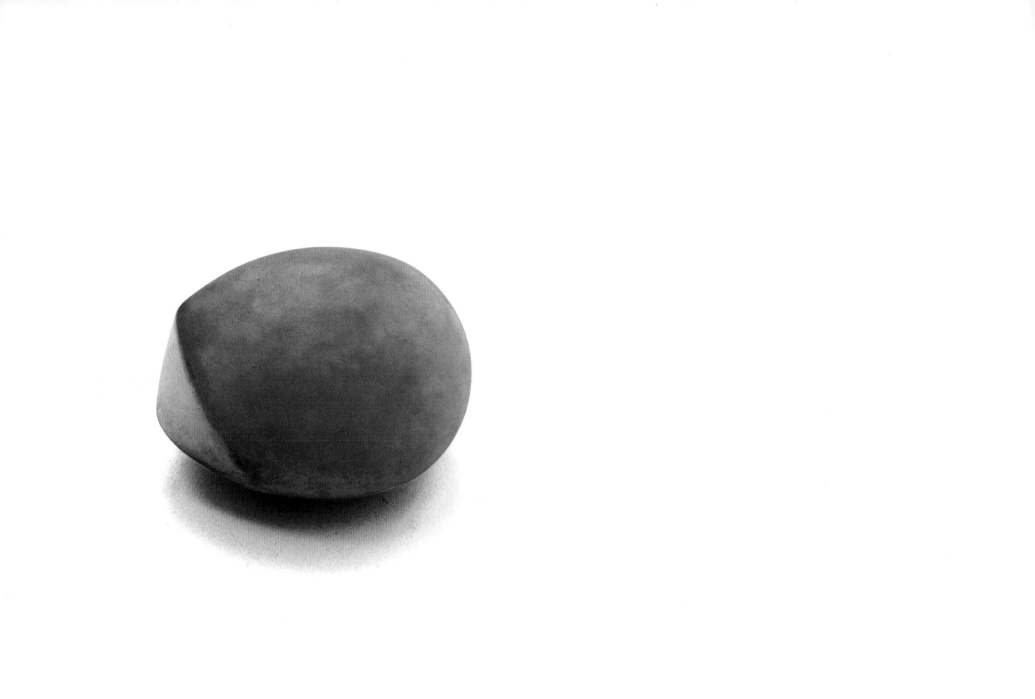

Nr. 164, 2002, Gips | plaster, 12 x 16 x 20 cm, 4,7 x 6 x 8 in
Besitzer | owner: Prost, Bottrop, Germany

Kammerspiele Berlin 2002

Hrsg. Meinhard Pfanner
aci – art connection international

Skulpturen
Sculptures 1985 – 2005

KERBER

Impressum | Colophon

Herausgeber | Publisher
Meinhard Pfanner
aci-art connection international

Konzept | Concept
Helga Natz, Meinhard Pfanner

Textbeiträge | Texts
Manfred Schneckenburger zum Gesamtwerk
von Helga Natz
zweimaliger Documenta Leiter,
ehm. Rektor der Kunstakademie Münster
Elke Ahrens zur Ausstellung Kammerspiele
KWEA / Berlin
Kustodin Sammlung Hoffmann, Berlin

Übersetzung | Translations
P. Cumbers, Frankfurt

Fotografie | Photography
Friedrich Rosenstiel
Siegfried Renvert
Meinhard Pfanner

Gestaltung | Design
Kerber Verlag, Bielefeld

Gesamtherstellung | Production
Kerber Verlag, Bielefeld

Konzeption der Ausstellung |
Exhibition concept Kammerspiele
Helga Natz, Meinhard Pfanner

Ausstellungsorganisation | Organization
Meinhard Pfanner, Holly Solomon

Mitarbeit | Assistants Kammerspiele
Wolfgang Prinz, Anke Wollbrink, Eva Zellmann

Auflage | Print-run
2000

Kontakt | Contact
meinhard.pfanner@gmx.de
www.helganatz.com

Haupt-Sponsor | Main sponsor

IMI Investment Management Inc.
Germany, Canada

Sponsor

Landschaftsverband
Westfalen-Lippe www.lwl.org

Gefördert vom Landschaftsverband
Westfalen-Lippe, Abteilung Kulturpflege
Promoted by the Landschaftsverband
Westfalen-Lippe, Abteilung Kulturpflege

US Distribution
D.A.P., Distributed Art Publishers Inc.
155 Sixth Avenue 2nd Floor
New York, N. Y. 10013
Tel. 001 212 6 27 19 99
Fax 001 212 6 27 94 84

Printed and published by
Kerber Verlag, Bielefeld/Leipzig
Windelsbleicher Str. 166-170
33659 Bielefeld
Germany
Tel. +49 (0) 5 21/9 50 08 10
Fax +49 (0) 5 21/9 50 08 88
e-mail: info@kerberverlag.com
www.kerberverlag.com

© 2006 Kerber Verlag, Bielefeld
 die Künstlerin und die Autoren
 the artists and the authors

ISBN 3-938025-91-3

Printed in Germany

Inhalt

Vorwort | Preface

Meinhard Pfanner

Die erste umfassende Publikation zum Werk von Helga Natz umfasst zwei Teile.

Teil 1 zeigt exemplarisch Skulpturen aus dem Schaffenszeitraum 1985–2005.

Teil 2 dokumentiert eine Einzelausstellung mit dem Titel ‚Kammerspiele'.

Wir hoffen, dass dieser Katalog das Werk von Helga Natz gebührend darstellt und dem Leser einen umfassenden Eindruck ermöglicht.

This first extensive publication on the work of Helga Natz is divided into two sections.

Part 1 shows exemplary sculptures from the period 1985–2005.

Part 2 documents a solo-exhibition entitled "Kammerspiele".

We sincerely hope that this catalogue is a fitting presentation which conveys to the reader a comprehensive impression of Helga Natz's oeuvre.

Feste Schale, weicher Kern

Die Plastik von Helga Natz

Manfred Schneckenburger

Hard Shell, Soft Kernel

The Sculptures of Helga Natz

Lange, bevor Helga Natz zur Bildhauerin wurde, gabelte sich der Weg der modernen Plastik. Carola Giedeon-Welcker hob schon 1936 die Hauptlinien hervor. Rodin und Maillol bilden ein doppeltoriges Propylon: Rodin schmilzt die Formen in den Raum auf, verklammert sie mit dem Raum, durchfurcht so mit Licht, Maillol fasst die Körper zusammen, festigt die Glieder tektonisch und rundet ihre Kontur. Der eine Strang verläuft zum Raumkristall, der andere zum geschlossenen Block. Stichworte für die klassische Moderne: Naum Gabo, Brancusi.

Nur, seit den 1960er Jahren griff das nicht mehr. Die Plastik expandierte in immer neue Materialien, Medien, Räume, Aggregatzustände. Sie fand auf der Straße, in der Wüste, am Himmel oder in unserem Kopfe statt. Sie mischte sich mit den Bildwelten von Konsum und Werbung. Sie kreuzte sich mit Architektur und Design. Sie entwickelte sich vehement ins Offene, Räumliche. Heute deckt ein Notname wie „Installation" vieles besser ab als die traditionellen Begriffe des Dreidimensionalen, Haptischen. Eine eigene Entwicklung geht, seit Duchamp, von der Objektkunst aus. Selbst die überkommene Trennung in Plastik und Skulptur, eine Kunst des Wegnehmens und Hinzufügens, trifft nicht mehr zu – ein akademisches Relikt! In der Konsequenz vollzieht nicht einmal mehr der kunstgeschichtliche Sprachgebrauch die Unterscheidung nach. Deshalb verwende ich beide Begriffe synonym.

Vor diesem unruhigen Hintergrund gewinnen die stillen Arbeiten von Helga Natz ihre Position. Ihr sicherer Materialsinn entzieht sich jeder morphologischen Promiskuität. Der Abkehr vom intensiv durchgeformten Gebilde begegnen sie mit dichten Volumina, weitgehend aus der modellierenden

Long before Helga Natz became a sculptress, the path of modern sculpture had come to a fork in the road. Carola Giedeon-Wecker had already indicated the main lines in 1936. Rodin and Maillol form a double-gated propylon: Rodin allows forms to melt into space, brackets them with space, furrowing them with light; Maillol brings the bodies together, tectonically strengthening the parts and rounding their contours. The one path leads in the direction of a spatial crystal, the other towards the solid block. Key names for classical modernism are Naum Gabo, Brancusi.

The only thing is that since the 1960s this no longer holds true. Sculpture expanded to include ever new materials, media, spaces, aggregate states. It emerged on the street, in the desert, in the sky or in our minds. It became mixed in with the pictorial worlds of consumerism and advertising. It was crossed with architecture and design. It vigorously developed outward, into space. Today a stopgap term like 'installation' covers a lot more than the traditional terms three-dimensional or haptic. Since Duchamp, object art has seen its own development. Even the traditional distinction made between plastic and sculpture, the art of adding and taking away, is no longer valid – has become an academic relic! Consequently, not even the art historical idiom can fathom the difference, for which reason I use both terms synonymously.

Helga Natz's tranquil works can be situated against this restless backdrop. Her assured feeling for the material eschews any morphological promiscuity. She meets the renunciation of scrupulously formed constructs with solid volumes, largely modelled by hand. She also varies traditional casting processes

Hand. Sie variieren aber auch traditionelle Gussverfahren und aktivieren über die Technik Hohlräume. Erst in einem zweiten Schritt werden diese Hohlräume aufgegeben und angefüllt. Analoges gilt für die Metallmäntel, mit denen Natz ihren Skulpturen seit 1990 Halt gibt. Sie setzt zwar auf Körper, enthält sich aber jeder anthropomorphen Andeutung. Die Skulpturen passieren also das Prinzip der Aushöhlung und Durchlöcherung, wie es (seit Archipenko und Moore) für die klassische Moderne maßgeblich war, heben es jedoch wieder auf. Natz: „Die Herstellung des Negativs ist ein wichtiger Bestandteil des Arbeitsvorganges, auch wenn es später nicht oder nur indirekt als Spur der Umkleidung sichtbar wird." Zugleich vermeiden die Skulpturen jede Anbiederung an Objekt, Design, Konstruktion. Sie bleiben Plastik pur, ohne irgendeine Auflösungstendenz. Sie schließen sich kompakt zusammen und sind ganz auf sich selbst und die eigene Form konzentriert. Viele strahlen einen weichen Lyrismus aus, andere können hart und schneidend sein.

Von der Malerei in Gips zur Skulptur

Helga Natz beginnt als Malerin. Doch ihre Bilder entfernen sich schon früh von der gewohnten Leinwandmalerei. Ölfarbe bleibt ihr als Darstellungsmittel von Anfang an fremd, weil die Farbe an der Oberfläche haftet. Natz will dagegen eine

and enlivens empty spaces through technical process. Then, in a second stage, these empty spaces are given up and filled in. The same applies to the metal casings with which Natz has been supporting her sculptures since 1990. Although this artist lays great store by forms, she refrains from any anthropomorphic allusion. The sculptures reassess the principle of hollowing out and boring holes, so decisive for classical modernism (since Archipenko and Moore), yet sublate it. Natz: "The production of the negative is an important component of the working process, even if it is not, or only indirectly, visible later as a trace of the casing." At the same time, the sculptures avoid any fawning link with art object, design or construction. They are pure sculpture, without any tendency to a dissolution of borders. They form a compact whole and are fully concentrated on themselves and their own form. Many of them radiate a gentle lyricism, some of them can be hard and sharp.

From Painting in Plaster to Sculpture

Helga Natz started out as a painter, but at an early stage abandoned ordinary canvas painting. From the very beginning, oil paint as a means of representation was alien to her because the paint only adheres to the surface, whereas Natz wanted a paint that not alone covered but penetrated the pictorial ground and recorded its materiality. She was therefore much more interested therefore in fresco processes in which wet plaster absorbs the tempera paint and becomes indissolubly combined with the carrier.

Nr. 7, 1985, Wandstück | wall piece, Gips | plaster, 47 x 24 x 6 cm, 18,5 x 9,5 x 2,4 in

Nr. 11, 1985/86, Wandstück | wall piece, Gips | plaster, 20 x 200 x 5 cm, 8 x 79 x 2 in

**Nr. 13, 1986, Wandstück | wall piece,
Gips | plaster, 34 x 24 x 8 cm, 13 x 9 x 3 in**

Farbe, die den Bildgrund nicht nur deckt, sondern durchtränkt und in seiner Stofflichkeit erfasst. Deshalb interessiert sie sich zunächst viel mehr für Freskoverfahren, bei denen nasser Putz die Temperafarbe aufsaugt und unlöslich mit der Unterlage verbindet.

Auch das konventionelle Rechteckformat geht ihr gegen den Strich. Es legt den Gesamtumriss fest und nimmt der Komposition die Freiheit, sich die äußerste Begrenzung selbst zu bilden. Spätestens seit 1984 zieht die Künstlerin Konsequenzen aus dieser Einengung. Sie gießt ihre Formate selbst in Lehmschalen, die sie durch hochgestellte Metallränder rahmt – ein erster Hinweis auf den künftigen Einsatz von Metall. Der Gips wölbt sich und baucht partienweise kräftig vor. Die Formate zacken unregelmäßig aus oder heben sich wie ein eigenes Konstrukt von der Wand ab. Mulden und Erhebungen verändern die Oberfläche und lassen sie förmlich mit Augen abtasten. Tinte und Aquarell tragen abstrakte Zeichen, parallele Strichlagen, ornamentale Fetzen ein. Daneben breiten sich wässrige Wischer aus, deren Rosa tief in den Gips einsickert. Formatumrisse setzen sich als bewegte Muster im Bildinnern fort. Insgesamt: ein originärer Nachklang zwischen abstraktem Expressionismus und Frank Stellas „shaped canvas". Natz ist auf dem Weg zu einer eigenständigen Variante im Spannungsfeld von Malerei und Relief.

The conventional rectangular form also goes against her grain, as it establishes the overall outline and robs the composition of the freedom to establish its own external border. At the latest in 1984, the artist faced the consequences of this restriction. She began to cast her formats herself using clay dishes which she framed with raised metal edges – a first indication of the future use of metal. The plaster bulge out, quite a bit in some places. The formats have irregular jagged edges or stand out from the wall like independent constructs. Hollows and bulges alter the surface so that it can be felt with the eye, so to speak. Ink and watercolour add abstract signs, parallel layers of lines, decorative wisps. Beside these, fluid washes overflow, their pink colour seeping deep into the plaster. The outlines of formats continue on the inside as moving patterns. All in all, an original echo of abstract expressionism and Frank Stella's "shaped canvas". Natz was clearly on her way to an independent variant in the force field between painting and relief.

Form

Her artistic idea goes further, however, does not come to a halt in the border area. Her wall pieces were already distinctly three-dimensional. The next step takes her to a particular type of sculpture. The artist oriented towards relief becomes a

Form

Doch die künstlerische Vorstellung zielt weiter. Sie bleibt nicht im Grenzbereich stehen. Schon die Wandstücke waren deutlich plastisch geprägt. Der nächste Schritt führt zu einer besonderen Spielart von Skulptur. Aus der Malerin mit Orientierung am Relief wird eine Bildhauerin. Allerdings dürfen wir den Begriff nicht wörtlich nehmen. Mit Händen, Ballen und viel Fingerspitzengefühl gräbt Natz eine Negativform in Lehm. Sie modelliert einen Gussmantel, gießt sie mit Gips aus oder streicht Gips ein. Später wechselt sie zu einer Art Schalung aus Metall über. Auch in diese Hülle gibt sie zunächst Gips, danach wechselt sie das Füllmaterial. An der abgehobenen oder angefüllten Form arbeitet sie, wenn nötig, weiter – bis unter ihren Händen eine unabänderliche Ganzheit entstanden ist. Im Prinzip bleibt sie diesem Vorgehen bis heute treu.

Seit 1990 biegt, faltet oder knickt Natz Metallbleche als Hülle und Halt. Sie umfassen die weichere, einschmiegsame Masse und geben ihr Form. Dabei verfügt sie über einen großen Reichtum an Optionen. Kaum ein einschlägiges Material aus ihrem Gesichtskreis, das sie nicht irgendwann einmal ausprobiert! Ihre künstlerische Neugier wird nur durch ihren Hang zur Formlogik gesteuert und durch Einsichten in die Machbarkeit beschränkt. Auf dieser Grundlage sucht sie ihren Weg zwischen Material- und Formlogik auf der einen, Intuition auf der anderen Seite. Das Ergebnis ist ein vielfältiges Werk, das der einen, zweistufigen Grundlage unerschöpfliche Differenzierungen abgewinnt.

Einer linearen Entwicklung entzieht sich Natz. Aber Vorstellungen und Erkundungsgeist führen sie zu immer neuen

sculptress (Bildhauerein). We should not, however, take the term literally. Natz hollows out a void in the clay manually, using the balls of her hands and her sensitive finger-tips. She forms a mould for a cast, fills it with plaster or spreads or applies plaster to it. Later she changes to a kind of metal shell into which she also initially pours plaster. Then she changes the filler. If necessary, she continues to work on the raised or filled form – until an unchangeable whole emerges beneath her hands. She has basically held to this principle to this very day.

In 1990 Natz began to bend, fold or crease sheet metal as a housing or holding frame. This encloses the softer, malleable mass and gives it a form. In doing this she has a wealth of possibilities at her disposal; there is scarcely a suitable material around her that she has not tried at least once! Her artistic curiosity is guided solely by her penchant for the logic of form and restricted only by her insight into feasibility. On this basis she finds her way between material and formal logic on the one hand, and intuition on the other. The result is a multifaceted work that garners infinite differentiations from this single, bilateral basis.

Natz avoids any linear development, yet ideas and a sense of exploration lead her to ever new combinations. She returns to the tried-and-tested pairs and changes her materials. Her work seems to be constantly in motion, yet without pursuing a particular objective. The goal is the individual sculpture, not a linear progression. The only things that suggests a pattern is an unfolding towards ever more complex connections. The artist's exemplary selection of works not only lists, but also distinguishes four main types: a homogeneous form made of

Kombinationen. Sie kehrt zu bewährten Doppelungen zurück und wechselt die Materialien. Ihre Arbeit scheint ständig in Bewegung zu sein, ohne dass sie einer bestimmten Zielidee folgt. Ziel ist jeweils die einzelne Skulptur, keine lineare Progression. Lediglich eine Entfaltung in komplexere Zusammenhänge dringt als Muster durch. In ihrer exemplarischen Auswahl zahlreicher Arbeiten listet Natz nicht nur auf, sondern hebt vier Typen hervor: eine durchgehende Form aus einem Material (I), eine einheitliche Form aus zwei verschiedenen Materialien (II), eine durchgehende Form, zweigeteilt, gespalten oder geschichtet (III), die paarweise Verdoppelung einer Form bei isolierter Anordnung (IV). Auf dieses Schema (das keine Gebrauchsanweisung ist, sondern die nachträgliche Rationalisierung intuitiv gefundener Möglichkeiten) gründet Natz ihr gesamtes bisheriges Werk. Dass nicht alle Einfälle sich ohne weiteres einfügen, stört sie nicht. Bei Wandarbeiten ergibt sich ohnedies eine abweichende Konstellation, da die Wand hier als formschaffende Kraft mitwirkt. Auch die großen Außenskulpturen aus Stahl und Sand beziehen weithin das Umfeld ein und lassen sich so kaum typisieren.

1985 ist es so weit. Rundum einsehbare Skulpturen entstehen. Zu den ersten gehört eine Pyramide aus Gips, deren Seiten leicht konvex gebogen sind. Ein fundamentales, einfaches Ge-

one material (I); a unified form out of two different materials (II); a homogeneous form divided into two, split or layered (III); a form consisting of a pair arranged separate from each other (IV). Natz bases her whole oeuvre to date on this schema (which provides not such much a set of 'instructions for use' but a later rationalisation of intuitively discovered possibilities). She is not worried by the fact that not all her

bilde, ein sorgsamer Guss. Auf die einteilig schlichte Pyramide folgt ein zweiteiliges Prisma, zu einer durchgehenden Form verbunden. Oder zwei dreiseitige ergeben eine vierseitige „gespaltene" Pyramide. In einem anderen Fall werden zwei getrennte Teile so aufeinander gelegt, dass daraus eine konstruktive Einheit von Unterbau und Aufsatz resultiert. Derart zusammengestellt und zu einer einzigen Gesamtform verbunden, ziehen Teilstücke sich als Typus III durch das Werk.

Gleichzeitig hatte sich jedoch, zuerst nach und nach, dann akzelerierend, die Formensprachen und ihr Vokabular verändert. Kurven dringen durch und beherrschen rasch Dynamik und Erscheinungsbild. Zwei leicht konvex gewölbte Scheiben liegen übereinander und lassen einen Spalt offen. Der Umriss glättet sich insgesamt zu einer Spindelform. Natz sucht den Eindruck von ausgeschliffener Erosion und einer perfekten Stromlinie. Im Durchblick wiederholen sich die spitzovalen Konturen als schmalere Lanzette. In der nächsten Arbeit werden die langgezogenen Ovalkörper nebeneinander ausgebreitet. Offenkundig bewegt Natz sich in kleinen Schritten, die sie gesondert registriert und als Vermehrung des Repertoires festhält. Solche „Paare", ob gleich oder ungleich, bleiben eine Grundlage für Beziehungen ohne Zusammenschluss. Natz verzeichnet sie unter Typ IV.

ideas can be readily implemented in her works. In any case, her wall works represent a divergent constellation, given the fact that here the wall is itself involved as a form-giving force. The large outdoor sculptures made of steel and sand also largely integrate their surroundings and can therefore scarcely be typified.

Then, in 1985, she created sculptures which can be looked into from all sides. One of the first was a plaster pyramid with slightly convex sides. A basic, simple form, a meticulous cast. The simple one-piece pyramid was followed by a two-part prism linked to achieve a homogeneous form. Or else, two three-sided pyramids make up a four-sided "split" pyramid. In another case, two separate parts are arranged on top of one another so as to produce a structured unit consisting of a substructure and an upper part. Put together in this way and linked to create a single overall form, such compound pieces permeate her oeuvre as belonging to Type III.

At the same time, she was changing her formal idioms and their vocabulary, gradually at first, and then progressively faster. Curves assert themselves and quickly dominate the dynamism and outward appearance of the works. Two slightly convex discs one on top of the other leave an open slit. The overall outline smoothes out into a spindle form. Natz aims to give the impression of pounding erosion

Nr. 15, 1986, Gips | plaster, 8,5 x 19 x 23 cm, 3,5 x 7,5 x 9 in

Nr. 37, 1987, Gips | plaster, je 4,5 x 95 x 10 cm, each 1,8 x 37 x 4 in

Bald danach setzt sie gekurvt schwingende Materialkombinationen ein, die das weitere Werk, ohne Ausschließlichkeit, am prägnantesten kennzeichnen. Diese Skulpturen gründen in subtilen Korrespondenzen konkaver und konvexer Bögen. Sie setzen die exakten Begrenzungen metallischer Schnittlinien und Kantenverläufe voraus und ergänzen diese durch den gegenläufigen, begleitenden oder überschneidenden Flächenschwung des eingelassenen Materials. Wesentlich ist die Konfrontation scharfer, äußerst präziser Kanten, deren rigide Härte zusammen mit der weichen Füllmasse einen vollen Akkord bewirkt. Im Zusammenspiel konvex-konkaver Linien und ihrer Abwandlung durch eingestrichene Volumina liegt eine ästhetische Leitspur des ganzen Werkes. Wir müssen die Kurven in ihrer gleitenden Abstimmung, ihren Korrespondenzen und Variationen nachvollziehen, müssen ihren Bogenschlägen, Aufwölbungen, Einrundungen folgen. Wir müssen die konstruktive Armierung durch das Metall und die verschiedenen Füllmengen aus Gips, Wachs, Fett als komplementären Kontrast erfassen – als bildnerische Substanz.

1990 kombiniert Natz zwei Materialien zum ersten Mal: Stahl und Wachs. Ein längliches Blech mit abgerundeten Enden, die wie eine liegende Acht in die Torsion geknickt werden. Natz praktiziert im Umgang mit Metallen elementare handwerkliche Verfahren: Biegen, Knicken, Hämmern. Sie folgt der Logik einer simplen Formgrammatik, die sich idealiter in einem einzigen Akt genügt. Logik und Einfachheit treten als starke Verbündete auf.

Ein Aluminiumblech wird hochgebogen, während bei drei anderen Arbeiten ähnliche Formergebnisse aus einem

and a perfect streamline. Inside, the pointed oval contours are repeated as a narrower lancet. In the next work, the elongated oval bodies are spread out alongside each other. Natz evidently advances in small steps which she registers separately and holds onto as an extension of her repertoire. Such "pairs", be they similar or not, form the basis for relationships without fusion; she ascribes them to Type IV.

Shortly thereafter, she produced those curved, vibrating combinations of materials which best characterise her work as of that point time, although not to the total exclusion of other possibilities. These sculptures are based on subtle correspondences between concave and convex curves. They presuppose the precise boundaries between metallic intersections and flowing edges, and complement these with the contrasting, accompanying or overlapping thrust of the surface of the inserted material. The confrontation between sharp, highly precise edges is of the essence, edges whose rigid hardness, together with the soft filler, has the effect of a complete chord. One aesthetic guideline in her oeuvre is the interplay between convex and concave lines and their modification by the filler volumes. We have to experience the curves in their gliding agreement, their correspondences and variations, must follow the lines of the bulges and hollows. We must grasp the structural reinforcement provided by the metal and the different plaster, wax, and grease fillers as a complementary contrast – as a sculptural substance.

1990 was the first time Natz combined two particular materials: steel and wax. A longish metal sheet with rounded

dreifachen Schnitt durch ein Eisenrohr hervorgehen. Die Schnitte unterscheiden sich im Winkel ihrer Abschrägung. Bei dem Alu-Blech streicht Natz braunes Abschmierfett in das offen liegende Innere. Das Fett tieft eine sanfte Mulde in die Schräge des Anschnittes ein und mildert dessen dynamischen Vorstoß ab. Oder eine bodenständige kreisrunde Biegung setzt sich nach innen spiralig fort und unterteilt das Rund in zwölf abebbende kleinere Kreise. Ihre Kanten zeichnen sich inmitten des Fettgemenges ab und multiplizieren den Gegensatz von metallischer Linearität und Füllmasse, von fester Zwischenstützung und überläufigem Fett.

Eine andere Umgangsweise beruht auf Knickungen, oft von Stahl- oder Kupferplatten. 1998 führt Natz auch diese Form der Metallbehandlung ein. Das Ergebnis sind eckig verkantete, je nach Zuschnitt der Ausgangsfläche spitz oder stumpf zulaufende Behälter: flache Wannen, die ebenerdig aufliegen und mit Wachs oder einer liquiden Flüssigkeit abgedeckt werden. Dagegen lassen Bleiplatten sich auch kalt schmieden. Beim Hämmern oder durch Begießen mit heißem Wachs verformen sie sich zu einer niederen Schüssel. Mit Wasser aufgefüllt, entbreitet sich ein Spiegel von absoluter Horizontalität.

Eine Sonderstellung nehmen die Wandarbeiten ein. Hier wird die Wand zum mitformulierenden Halt, an dem sich angelehnte oder eingespannte flexible Materialien stäubern oder ohne Zutun biegen. Das Reservoir reicht von Stahlgerten über Weidenzweige bis zu dünnen Blechen. Die Entdeckung, dass Kurvenschönheit auch auf natürliche Schwerkraft zu-

ends was twisted to look like a rising figure eight. In her handling of metals, Natz uses elementary procedures: bending, creasing, hammering. She sticks to the logic of a simple formal grammar, which ideally, is met in a single act. Logic and simplicity emerge here as strong allies.

In one work a sheet of aluminium is bent upwards, whereas in three others similar formal results are achieved by a triple cut through a metal pipe, each with a different angle. In the case of the sheet of aluminium, Natz spreads brown lubricating grease in the inside. The grease forms a slight hollow in the slant, thus softening its dynamic thrust. In another instance an almost floor-level circular curve is continued inside in a spiral, dividing the roundness into twelve gradually diminishing circles. Their edges are visible in the middle of the greasy mixture and heighten the contrast between metallic linearity and filler, fixed intermediate support and overflowing grease.

Another technique is based on creasing, often of steel or copper sheets. Natz introduced this treatment of metal in 1998. The results are angular tilted containers with a pointed or blunt ending, depending on how the sheet is initially cut: flat tubs lying level with the ground and covered with wax or a fluid. On the other hand, lead sheets may be forged when cold. When hammered or covered in hot wax, they form a shallow dish; when filled with water, a totally horizontal surface is achieved.

The wall works occupy a special place in Natz' oeuvre. Here the wall provides an effective support on which, leaning or mounted, flexible materials can scatter a fine dust or bend of themselves. These materials range from steel rods to willow

rückgeht statt auf gezielte Linien- und Flächenbearbeitung, war für Natz ein unerschlossenes Untersuchungsfeld. Seit 1995 gewinnt sie ihm immer wieder neue Skulpturen ab. Sie nutzt Physikalität und Gravitation, indem sie Rahmenbedingungen vorgibt. Sie stellt Weidenruten auf, stabilisiert ihre Krümmung mit Wachs und beschwert die Enden mit dem gleichen Material. Sie presst ein oblonges Blech derart zwischen Decke und Wand, so dass eine überengte Krümmung daraus wird. Sie sucht Varianten, indem sie das Blech nur anlehnt und die angestrebte Biegung von dessen Stärke, Länge und Abstand zur Wand abhängig macht. Sie lässt eine Aluminiumplatte biegen und wölbt sie an vier Ecken vom Boden auf. Immer purer tritt ihr künstlerisches Interesse an allen möglichen Kurven hervor, auch ohne Zuhilfenahme eines zweiten Materials und einer speziell artistischen Versuchsanordnung. Natz gibt ihren Skulpturen dabei mehr Freiheit, mehr Selbstentfaltung als Bildhauer wie Wolfgang Nestler oder Alf Schuler, die gleichfalls mit der Physikalität von Plastik arbeiten. Sie geht bis an die Grenze zur reinen Naturgesetzlichkeit, programmiert diese jedoch in festen Bahnen vor. Sie inszeniert und gestaltet Gravitation, aber sie deklariert den freien Fall nicht zur Skulptur. In die gleiche Zeit fällt auch das Eingießen von Flüssigkeit, die sich ihren Oberflächenspiegel selber schafft. Auf die Bedeutung des Schattens als natürlichem „Material" wird noch einzugehen sein.

Bisher wurden Strategien beschrieben, die sich über weite Strecken des Werkes von Helga Natz verfolgen lassen. Ihre Neugier macht indes auch vor vereinzelten Experimenten nicht Halt. So konfrontiert sie im Rahmen ihrer „ungleichen

branches to thin metal sheets. For Natz, the realisation that the beauty of curves results from natural gravity rather than the deliberate working of lines and planes, opened up an untapped field of exploration from which she has been constantly harvesting new sculptures since 1995. She makes use of physicality and gravity by establishing the framework conditions. Willow rods are stood up, their curve stabilised with wax and the ends weighted down using the same material. Or an oblong metal sheet is forced between ceiling and wall so that it forms a tense curve. Natz also seeks variations by merely leaning the metal sheet against the wall and allowing its strength, length and distance from the wall to produce the desired curve. She bends a sheet of aluminium and turns it up from the floor at the four corners. This all the more clearly reveals her artistic interest in all kinds of curves, even without the help of a second material or a particularly artistic arrangement. More so than sculptors like Wolfgang Nestler or Alf Schuler, who also work with the physicality of three-dimensionality, Natz thus allows her sculptures more freedom to develop themselves. She goes to the very limits of the pure laws of nature, but channels them in fixed paths. She stages and shapes gravity, but she does not declare the free fall to be sculpture. At the same time as she was producing these works, she also began to use liquids, which create their own surface level. More will be said later about the significance of shadow as a natural "material" in her work.

So far, the strategies described are ones that can be seen at work over large stretches of Helga Natz's oeuvre. But her curiosity is not adverse to isolated experiments. For example, in

Paare" eine Kugel aus Wachs mit einem Knäuel aus Kupferdraht, beide mit gleichem Durchmesser, beide wiegen gleich viel – obgleich das spezifische Gewicht von Kupfer fast das Zehnfache wie von Wachs beträgt. Eine Frage an Naturwissenschaftler?

Material/Farbe

Die ersten Arbeiten von Natz sind aus Gips. Doch für größere Formate ist dieses Material zu schwer und bricht leicht nach unten durch. Ecken und Spitzen sind überdies sehr bruchempfindlich und verweigern sich der angestrebten Messerschärfe. Deshalb bezieht Natz seit 1990 Metalle ein. Sie biegt oder knickt, wie bereits beschrieben, Kupfer-, Stahl-, Messing-, Alu- und Bleibleche. Selbst Flechtwerk aus Weidenzweigen und Drahtgitter nutzt sie, um instabile Stofflichkeit zusammenzuhalten.

Doch die offenste Experimentierfreude schlägt sich bei den Füllungen nieder. Gips wird jetzt immer seltener. Als Einstieg in die Recherche nach ungewöhnlichen Materialien dient Kunstgummi (Vulkollan), das dünn ausläuft und gleichermaßen stabil wie flexibel ist. Es genügt, um ohne Zutat einen steilen Kegel zu bilden. Dann folgen Wachs und Fett, durchweg leicht zu modellierende, leicht einzufärbende Stoffe, denen an der Oberfläche ein bestimmter Glanz und Schmelz anhaftet. Sie lassen sich gießen oder einstreichen. Gegossen bleibt Wachs tiefgreifend durchsichtig, eingestrichen schließt es opak ab. Beide Anwendungen übereinander geschichtet, bewirken, je nach Färbung, eine eigentümliche Dämmerzone zwischen Transparenz und undurchdringlichen Grund. Fett reagiert ähnlich.

the context of her "dissimilar pairs" she confronted a sphere made of wax with a ball made of copper wire, both of the same diameter, both of the same weight – although the specific weight of copper is almost ten times that of wax. A matter for scientists?

Material / Paint

Natz made her first works out of plaster. This material is too heavy for larger formats, however, and can easily collapse. What is more, corners and points are very brittle and can often fail to be as knife-sharp as intended. For this reason, Natz has included metals since 1990. As already described, she bends or folds sheets of copper, steel, brass, aluminium and lead. She even uses meshes of willow branches and wire netting so as to hold unstable materials together.

Yet her very obvious delight in experimentation is attested to by her fillers. She now uses plaster less and less. At the beginning of her work with unusual materials there was a synthetic rubber (Vulkollan), which can be spread thinly and is as stable as it is flexible. It suffices to form a steep cone without any additives. Then came wax and grease, materials that are easy to model and dye, and whose surfaces have a certain brilliance and glaze. They can be cast or spread. When cast, wax remains extremely transparent, when spread it become opaque. If the two methods are layered on top of one another the effect, depending on the colouring, is an unusual twilight zone somewhere between transparency and impenetrable ground. Grease reacts similarly.

Wachs nutzt Natz auch zur Festigung von Schaumstoff, der sich voll saugt und dann eine eigenwillig gemischte Optik besitzt. Oder Heu und Wachs verknäulen sich zu einem brüchigen Kokon. Aus biegsamen Weidenruten wird durch die Verstärkung und Arretierung mit Wachs die aufsteigende Kurve einer Bodenskulptur. Im Zusammenhang mit Kurven zwischen Boden und Wand führt Natz auch, unabhängig vom Wachs, den Schatten als weiteres plastisches „Material" ein: als immaterielles Pendant zu den weichen Füllmassen, das, – wie diese – die Erfahrung der Dreidimensionalität stütze und steigert, gerade da, wo nur flache Bleche eingesetzt sind.

Schließlich gewinnt Sand in Kombination mit Stahlblechen eine beträchtliche Bedeutung für große Skulpturen im Außenraum. Sie setzen mit einer Pyramide gestaffelter, von unten nach oben kleiner werdender Platten ein. Dazwischen rieselten jeweils Sandmengen ein. Das Resultat ist eine in Scheiben geschnittene Pyramide im Wechsel von Stahl und Sand. Auch andere Skulpturen in einem Steinbruch leben von der Fähigkeit des Sandes, sich bei der Schüttung eine Form zu suchen. Sand gleitet an Stahlbahnen abwärts, gibt dem Druck schwerer Platten nach und verformt sich. So wird Sand zur schmiegsamen Masse, deren Schübe durch stählerne Interventionen gebremst und gelenkt werden. Indem diese Skulpturen in einer einschlägigen Grube platziert sind, wird Sand ein wichtiges Element landschaftlicher Integration. Erdreich, Bodenfläche und Plastik verwachsen zu einer schlüssigen Situation. Auch Kantengenauigkeit, Zuspitzungen und Schärfen des Stahlblechs treten in expressiver Steigerung hervor.

Natz also uses wax to strengthen sponge, which soaks it up completely and then takes on a strangely mixed appearance. Hay and wax can be combined to form a brittle cocoon. Pliable willow rods strengthened and stiffened by wax form the rising curve of a floor sculpture. In connection with curves between floor and wall and independent of wax, Natz also introduces shadow as a further plastic "material": an immaterial counterpart to the soft fillers which, like the latter, bolsters and intensifies the experience of three-dimensionality, especially where only flat sheets are used.

Finally, sand combined with sheets of steel plays a very important role in her large outdoor sculptures. These begin with a pyramid of metal plates that gradually become smaller from bottom to top; quantities of sand were allowed to trickle in between them. The result is a pyramid cut in slices, steel and sand alternating. Other sculptures in a quarry thrive on the ability of sand to seek a form when it is poured out. Sand slides down bands of steel, gives way to the pressure of heavy plates and changes its form. Sand thus becomes a pliable mass whose flow is contained and guided by steely interventions. When these sculptures are placed in an appropriate mine, sand becomes an important element in the integration of the landscape. Earth, ground area and sculpture create a specific situation, the precision of the edges and points and the sharpness of the steel sheet are expressively heightened.

From the very start, colour has been an essential features of Natz's sculptures, the naturalness of the hue being of particular significance. The early pyramids were in a bright sandy shade, achieved by adding pigments to the plaster. An-

Farbe war von Anfang an ein essenzieller Aspekt der Skulpturen von Natz. Die Natürlichkeit des Kolorits spielt eine wichtige Rolle dabei. Schon die frühen Pyramiden haben einen hellen Sandton, weil dem Gips Pigmente beigemischt sind. Ein anderes Mal rührt Natz schwarze, blaue oder rote Tinten in den halbflüssigen Gipsbrei ein. Beide Verfahren behält sie mehr als zwei Jahrzehnte lang bei: Material und Farbe verschmelzen so zu einer einzigen Masse, einer neuen farbigen Stofflichkeit, die sich durch alle Wandlungen und Entfaltungen zieht.

Natz hat dem Genre „farbige Plastik" auf diese Weise eine neue Facette hinzugefügt. Gemessen an der (grob punktierten) Linie von Max Klinger, Archipenko, Picasso. Lipchitz, Katarzyna Kobro, Caro bis hin zu Isa Genzken, Mechthild Frisch oder den Neoexpressionisten Lüpertz und Baselitz zielt Natz weder auf konstruktive Klärung noch Ausdrucksteigerung noch farbige Lichter an der Oberfläche. Stattdessen sucht sie eine koloristische Entsprechung zu Materialbeschaffenheit und Formabläufen, die nach den Vorstellungen der Künstlerin restlos ineinander aufgehen. Entscheidend bleibt, dass die Farbe kein äußerliches Attribut, sondern Bestandteil des Materials ist. Keine aufgesetzte Bemalung, sondern tief eingerührt und vermischt. Deshalb bevorzugt Natz auch die Eigenfarbe des Materials, vor allem, wenn sie Naturtönen nahe steht. Die Wahl von Torf, Heu oder Weidenbüscheln gilt ihr als Angleichung an Erde, Pflanzen, Rinden. Mit Wachs werden die fragilen Naturprodukte nicht nur stabilisiert, sondern intensiviert und modifiziert. Wachs verändert Holz ins Bräunliche, Gips überdeckt es weiß. Selbst die Naturfarben erhalten so eine ganze Skala von

other time Natz mixed black, blue or red ink into the semifluid plaster mass. She used both procedures for more than two decades: material and colour meld into a single mass, a new coloured materiality that persists through all transformations and unfoldings.

Natz thus added a new facet to the genre "coloured sculpture". Compared to the (coarsely dotted) line used by Max Klinger, Archipenko, Picasso, Lipchitz, Katarzyna Kobro, or Caro, or by Isa Genzken, Mechthild Frisch or the Neo-expressionists Lüpertz and Baselitz, Natz aims neither at constructive clarification nor heightened expression, nor coloured lights on the surface. Instead she seeks a colorist correspondence to the nature of the material and the development of the form, which, in her view, constantly assimilate to each other. The decisive point is that the colour is not an external attribute but a component of the material. Paint is not applied, but stirred and mixed in thoroughly. For this reason, Natz prefers the material's own colour, especially when it is close to natural shades. For her, the choice of turf, hay or bunches of willow approximates earth, plants, bark. These fragile natural products are not only stabilised with wax, but intensified and modified. Wax turns wood a brownish shade, plaster covers it in white. Even the natural colours thus have a whole range of nuances, without succumbing to an obvious artificiality. When hot wax is poured on plaster it darkens and gives a sphere more plasticity. Such (empirical) explorations and insights constitute the basis of numerous combinations of materials, for whose selection the colour impact is no less important than the material's structure.

Abweichungen, ohne offensichtlicher Künstlichkeit zu verfallen. Beim Übergießen mit heißem Wachs dunkelt Gips ein und gibt einer Kugel mehr Plastizität. Auf solchen (empirischen) Erkundungen und Erkenntnissen gründen zahlreiche Materialkombinationen, für deren Wahl die Farbwirkung nicht weniger wichtig ist als die Materialstruktur.

Ebenso spielen Transparenz und optische Konsistenz herein. Wachs härtet sich beim ersten Auftrag rasch und wird undurchsichtig. Beim späteren Zugießen bleibt es jedoch transparent. Der opake Untergrund mauert die Durchsicht bis zum Mantel ab. Lediglich eingegossen, scheint der Metallgrund durch und bestimmt die Farbigkeit mit. Aus der Schichtung von eingestrichenem und eingegossenem Wachs verdichtet sich eine kaum definierbare Räumlichkeit: Tiefe, die mit Untiefen durchsetzt ist. Braunes Abschmierfett zeigt, je nach Zufuhr, einen ähnlichen Effekt.

Transparency and visual consistency also play a role here. When wax is initially spread, it quickly sets and becomes opaque. When it is cast it remains transparent. The opaque underground blocks the view of the metal casing. When the wax is cast, the metal ground shines through and influences the colouring. Layerings of spread and cast wax condense into a scarcely definable spatiality: depth shot through with shallows. Depending on how it is added, brown lubricating grease has a similar effect.

With the metal casings too, a particular colour is often decisive. Natz has become a veritable specialist in this. She prefers to use copper, not only because of its strong natural red colour, but also because air and oxidation provide the complementary green. If liver of sulphur (sulphurated potash) is spread on it, it gives rise to a rich shade of black.

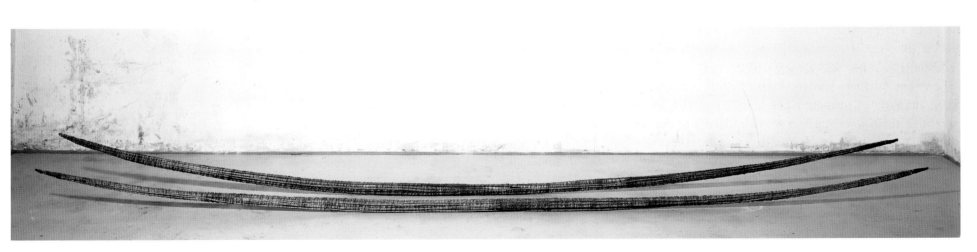

Auch bei den Metallumfassungen gibt oft eine farbige Besonderheit den Ausschlag. Hier hat Natz sich zu einer wahren Spezialistin entwickelt. Mit Vorliebe verwendet sie Kupfer, nicht nur wegen des kräftigen Rot, das ihm von Natur gegeben ist, sondern auch, weil Luft und Oxydation das komplementäre Grün mitliefern. Nimmt man zum Einstreichen Schwefelleber dazu, so geht daraus ein sattes Schwarz hervor. Fast ohne Zutun, einzig aus den Eigenschaften des Materials, zeigt sich ein ausgewogener Dreiklang. Aber auch andere Wege führen zum Schwarz. Ein Holzbrett wird im Schmiedefeuer so lange geglüht, bis sein Umriss sich oval rundet. Die Verkohlung durch und durch dunkelt es mit einer tiefen, wie Natz empfindet, immateriellen Schwärze ein. Das Stück Holz tut sich wie ein schwarzes Loch auf. Die faszinierende Zeilenstruktur, die mit eingebrannt ist, nimmt die Künstlerin, als Nebeneffekt, kaum zur Kenntnis. Ihre Aufmerksamkeit gilt nur dem samtschwarzen Loch.

Um zu seltenen Farbe zu gelangen, verfährt Natz bei Gelegenheit äußerst erfinderisch. Im Atelier kann es passieren, dass man auf penetranten Fischgeruch stößt. Dann hat die Künstlerin Kupfer mit Heringssud bedeckt und damit ein schimmerndes Türkis erzielt. Es bindet problemlos blaues Pigment und geht in ein verhaltenes Blau über.

Umgang

Wir haben bisher Form, Material und Farbe getrennt betrachtet. Gewiss wird das den Skulpturen nicht gerecht, denn alle drei Aspekte bieten sich der Wahrnehmung wie aus einem Guss dar. Nur die Sprache ist gezwungen, aufeinander folgen

Almost without intervention, simply on the basis of the material's own features, a balanced triad emerges. But black can also be achieved in other ways. A wooden board is allowed to char in a smithy fire until its outline become oval. The charring gives the wood a deep and, as Natz puts it, immaterial blackness. The piece of wood gapes like a black hole. The side-effect of a fascinating linear structure burnt into it is scarcely remarked by the artist, whose attention is focused on the velvety black hole.

When it comes to achieving unusual shades Natz is sometimes highly inventive. It can happen that her studio is permeated by an overwhelming smell of fish, in which case the artist has covered copper with herring stock so as to achieve a shimmering shade of turquoise. It easily binds blue pigment and turns into a subdued blue.

Handling

So far, we have considered form, material and colour separately. This surely does not do justice to the sculptures, in which all three aspects can be perceived as if they were one. Only language is forced to make a sequence of what is actually one, so I have separated where ultimately there is nothing to separate. The artist insists, however, that her idea already bears within it the desired result, and that the implementation only follows the imagined image; she stands by the primacy of her idea, which embraces all aspects simultaneously. It is linguistic analysis that is forced to keep things apart. The tenacity with which Natz emphasises the primacy of her idea and the tried-and-tested function of artistic practice may

zu lassen, was eigentlich eins ist. Also habe ich getrennt, wo es letztlich nichts zu trennen gibt. Die Künstlerin besteht aber darauf, dass ihre Vorstellung das erwünschte Resultat bereits in sich trägt und die Realisierung dem imaginierten Bild nur folgt. Sie beharrt auf der Priorität ihrer Vorstellung, die alle Aspekte gleichzeitig umfasst. Erst die sprachliche Analyse muss hier notgedrungen auseinander halten. Der Eigenwillen, mit dem Natz den Primat ihrer Vorstellung und die erprobende, ausführende Funktion der künstlerischen Praxis betont, mag erstaunen. Denn dass die Vorgabe sich für Empirie und unerwartete Folgen offen hält, ist ebenso unübersehbar.

Der stille, sinnliche Reiz dieser Skulpturen beruht gerade auf ihrer Gesamtheit aus Material, Farbe, Form. Sie aktualisieren das alte Thema von Schale und Kern und verwandeln es neu, indem der Kern sich aus der und in der Schale formt und festigt. Die Eigenart dieser Gebilde liegt in ihrer absoluten Selbstverständlichkeit, obgleich sie kaum einmal einer geläufigen Form entsprechen. Kandinsky gab dem Wort von der „inneren Notwendigkeit" seinen mächtigen Klang. Die besten Skulpturen von Natz besitzen, auch ohne die Implikationen Kandinskys, etwas davon. Jede Skulptur findet in der Entstehung zu sich selber, weil sie den Ausgleich zwischen Werkprozess und Definition, Materialvollzug und Artefakt, Experiment und Gelingen sucht und findet.

Keine Frage, viele Skulpturen rufen Assoziationen wach. Erinnerungen an Muscheln, Weich- oder Schalentiere. Andere gliedern sich wie Prismen und brechen zackig um. Stark assoziativ wirken auch die Außenskulpturen aus Stahl und Sand. Hier fließen beide Tendenzen zusammen, das weich

seem astonishing. For it is equally clear that the principle is open to empiricism and unforeseen consequences.

The quiet sensual magnetism of these sculptures is actually based on their totality of material, colour and form. They update the old theme of shell and kernel, and transform it anew by having the kernel form and consolidate itself from out of and within the shell. What distinguishes these constructs is their absolute self-evidence, even though they hardly correspond to a familiar form. It was Kandinsky who gave the term "inner necessity" its emphatic note. Even without Kandinsky's implications, Natz's best sculptures have something of that necessity. Each sculpture finds itself in the course of its genesis, seeking and finding a balance between working process and definition, material execution and artefact, experiment and achievement.

There can be no question but that many of these sculptures awaken associations, recollections of shells, molluscs or crustaceans. Others are structured like prisms and refract jaggedly. The outdoor sculptures made of steel and sand are also highly associative. Here, the two tendencies merge, the soft and rounded and the hard and sharp edged. Curves ending in a sharp point veer expansively outwards and in their proximity to the ground are close to plants. Others break through the earth like over-sized ploughshares. Yet all hints of animal or vegetable, all side glances at implements ultimately miss the artist's decidedly sculptural intention. However much individual works seem like something familiar, however much they entice our hands to make timid contact — their objective is completely guided, and determined, by

Gerundete und das hart Geschärfte. Spitz zulaufende Kurven schwingen weiträumig aus und stehen in ihrer Nähe zum Boden Pflanzen nahe. Andere durchbrechen die Erde wie überdimensionale Pflugscharen. Doch alle animalischen, vegetativen Anmutungen, alle Seitenblicke auf Gerätschaften gehen letztlich an der dezidiert bildnerischen Intention der Künstlerin vorbei. So sehr einzelne Arbeiten Bekanntes aufscheinen lassen, so sehr sie die Handinnenflächen zu behutsamen Streichelkontakten verlocken – ihre Zielsetzung ist restlos formgesteuert und – bestimmt. Sie zielt auf Konsonanzen, Resonanzen oder führt Kontraste aufeinander zu. Sie begnügt sich mit der schieren Form. Natz: „Die Skulptur existiert ohne zu interpretieren, ohne auf etwas aufmerksam machen zu wollen und behaupten zu wollen." Sie geht ihren ganz eigenen Weg zwischen Materiallogik und Intuition.

Anstelle von Empfindung, emotionaler Anlehnung und schweifender Phantasie inszenierte Natz vor wenigen Jahren ihre authentische Sicht auf das Werk. 2002 zeigte sie in Berlin eine Ausstellung „Kammerspiele", unter Bedingungen, die ihr heute noch als ideal gelten. Für jede der gut zwei Dutzend Skulpturen stand ein eigener Raum zur Verfügung. Die Arbeiten waren durchweg auf dem Boden platziert. Der Betrachter konnte Abstand nehmen, sie umrunden, näher herankommen. Sein Blick fiel aus einer gewissen Distanz von oben ein – ohne dass ein Podest sich, Aufmerksamkeit fordernd und ablenkend, dazwischen schob. Greifhöhe und -nähe waren konsequent vermieden. Die Verführung, Oberflächen nachzutasten, fiel weg. Alles war auf Einsichten in die Struktur, auf Blickwinkel und wechselnde Abstände eingestellt. Vorder-

form, aims at consonances, resonances, brings contrasts together. Sheer form is enough. Natz: "Sculpture exists without interpretation, without the wish to draw attention to or assert something." She goes her own way, between material logic and intuition.

A few years ago, instead of feeling, emotional allusion and roving fantasy, Natz staged her own authentic view of her work. In 2002 she showed an exhibition in Berlin entitled "Kammerspiele" under conditions which still seem ideal to her today. Each of the two dozen sculptures on show was in a room of its own. All the works were positioned on the floor. The viewer could keep at a distance, walk around them, approach them. His gaze was from a certain distance and from above – with no plinth intervening and demanding attention or causing distraction. The works were not within easy reach; their position consistently foiled any temptation to touch them. There was no appeal made to touch their surfaces. Everything was oriented around observation of the structure, angles of vision and varying distances. The view from the front and the rear (should the distinction even make any sense) merged. Their very position at the centre of the room determined the approaches to be made. The sculptures themselves did the rest, by showing concave depressions and convex protrusions, transitory torques and lines of vision. The fact that they did not have or occupy a plinth, but instead presented themselves to be freely explored without any hierarchical exclusiveness, completely altered their perception, literally from the ground up. Whereas a plinth gives an object a substructure, sets it apart, fixes it, the floor enables more, and

und Rückansicht (falls die Unterscheidung überhaupt Sinn machte) gingen ineinander über. Allein schon die Anordnung in der ungefähren Raummitte programmierte Gänge vor. Die Skulpturen selber taten ein Übriges, indem sie in konkave Ein-, konvexe Ausrundungen, transistorische Drehmomente und Blickrichtungen einwiesen. Dass sie keinen Sockel besetzten und besaßen, sondern sich ohne hierarchische Exklusivität, zur freien Erkundung anboten, veränderte die Wahrnehmung, wörtlich, von Grund auf. Während ein Sockel sein Objekt unterbaut, aussondert, fixiert, ermöglicht der Boden eine größere, nicht festgelegte Beweglichkeit: einen dynamischen Blickwinkel. Die Skulptur wird zum Schnittpunkt eines virtuellen Linienwerkes, das sich als Verlängerung von Konturen, Kanten, Kurven durch das Umfeld legt. Klarer, als im Bekenntnis zu einer solchen Präsentation könnte Helga Natz die Energiebasis ihrer „recherche des formes" nicht hervorkehren.

freer, movement: a dynamic perspective. The sculpture becomes a point of intersection in a virtual linear work spread out in the surroundings like a continuation of the contours, edges, curves. Helga Natz could not have expressed the energy basis for her 'recherche des formes' more clearly than in her faith in such a presentation of her works.

Nr. 61, 1990, Gips | plaster, 14 x 35 x 45 cm, ▶
5,5 x 13,8 x 17,8 in
Museum Ludwig, Köln | Cologne, Germany

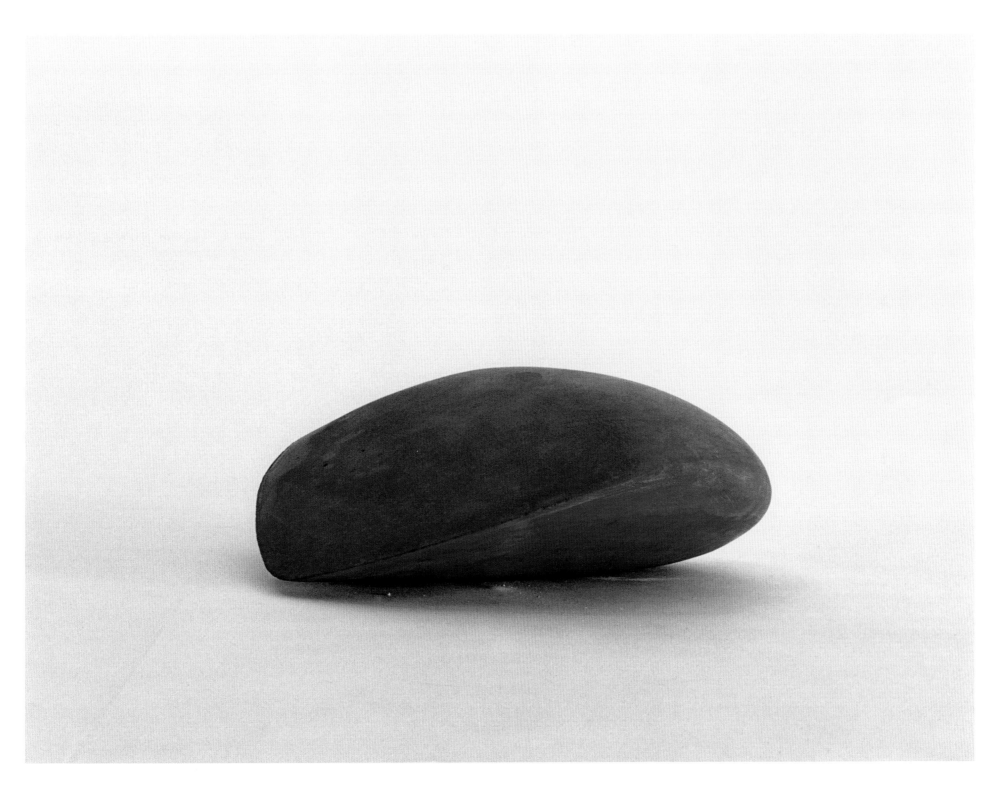

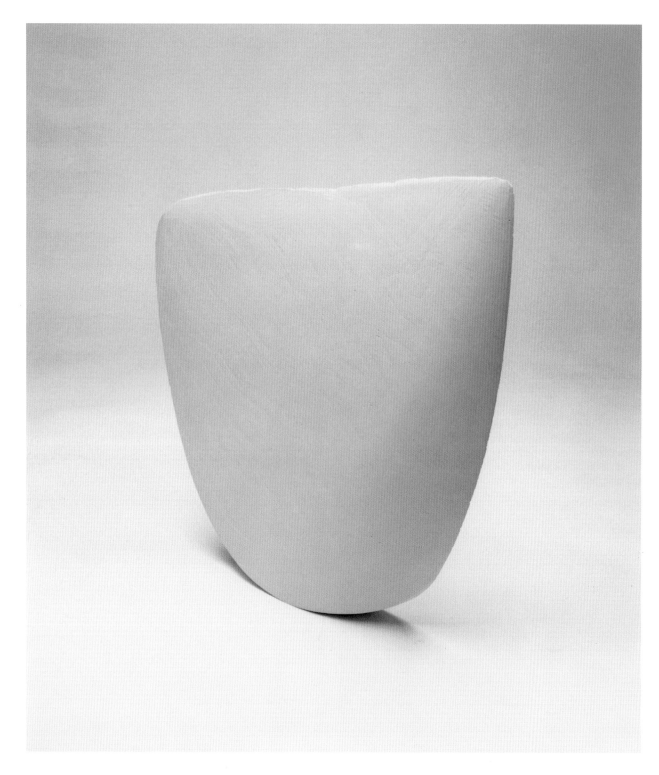

Nr. 39, 1987, Gips | plaster, 43,5 x 56 x 4 cm,
17 x 22 x 1,5 in
Sammlung | Collection Hoffmann,
Berlin, Germany

Nr. 40, 1987, Gips | plaster, 16 x 37,5 x 48 cm,
6,3 x 14,8 x 19 in
Sammlung | collection Parduhn,
Düsseldorf, Germany

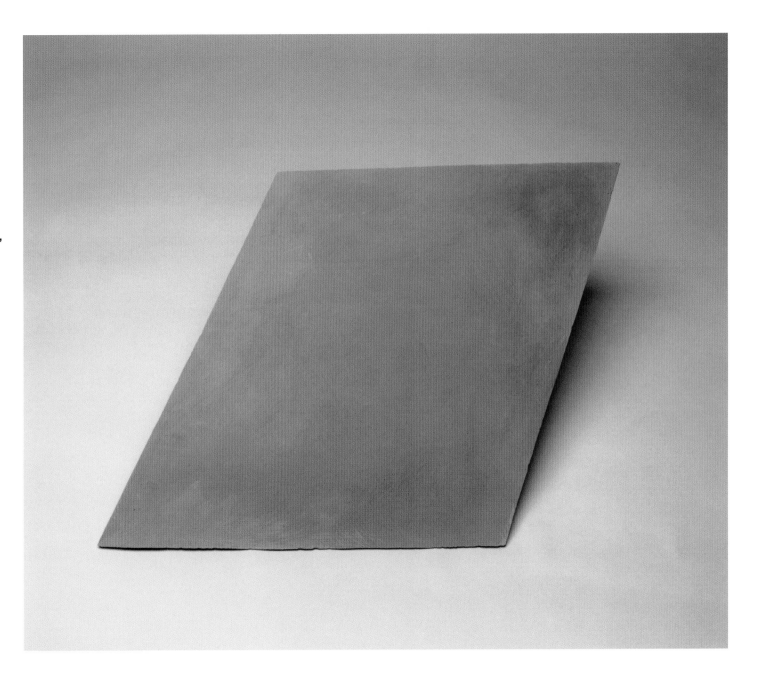

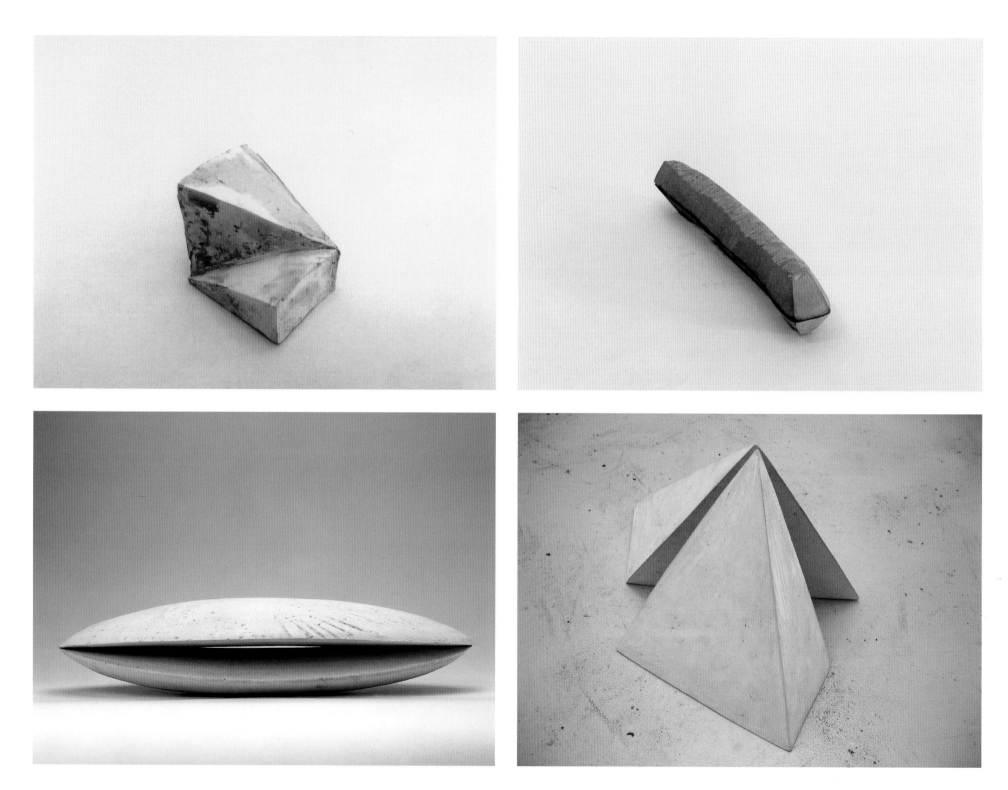

In Skulptur Nr. 22 sind noch zwei Formen miteinander verbunden. Hier deutet sich bereits die Teilung einer Formeinheit an, die in den weiteren Abbildungen auf dieser Seite schrittweise vollzogen ist.

Zwei Teile bilden jeweils eine Skulptur, von zwei deckungsgleich aufeinander liegenden Teilen bei Nr. 26 über die Teilung mit Spalt in Nr. 35 bis zu den freistehenden dreiseitigen Pyramiden, die zusammen eine vierseitige bilden (Nr. 48) und dem Paar rechts.

Sculpture No. 22 links two forms, thus anticipating the gradual division of a single formal unit which can be observed in the other illustrations on this page.

Two parts forming one sculpture, from the two similar-sized, superimposed parts in No. 26 to the dividing split in No. 35 to the free-standing three-sided pyramids which together form a four-sided pyramid (No. 48) and the pair on the right.

◀ **Nr. 22, 1986, Gips | plaster, 16 x 16 x 21 cm, 6,3 x 6,3 x 8 in**

Nr. 26, 1986, Gips | plaster, 8 x 53 x 7 cm, 3 x 20,8 x 2,8 in

Nr. 35, 1987, Gips | plaster, 10 x 48 x 28 cm, 4 x 20 x 11,5 in

Nr. 48, 1988, Gips | plaster, 25 x 25 x 36 cm, 9,8 x 9,8 x 14 in

Nr. 41, 1987, Gips | plaster, 78 x 24 x 8 cm, ▶
30 x 9,4 x 3 in
(Foto Galerie Konrad Fischer, Düsseldorf)

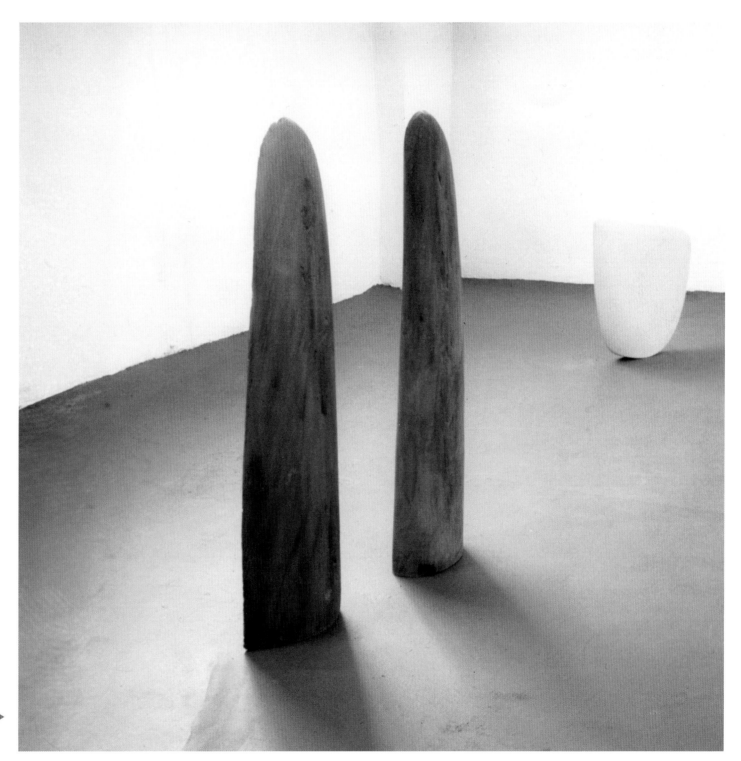

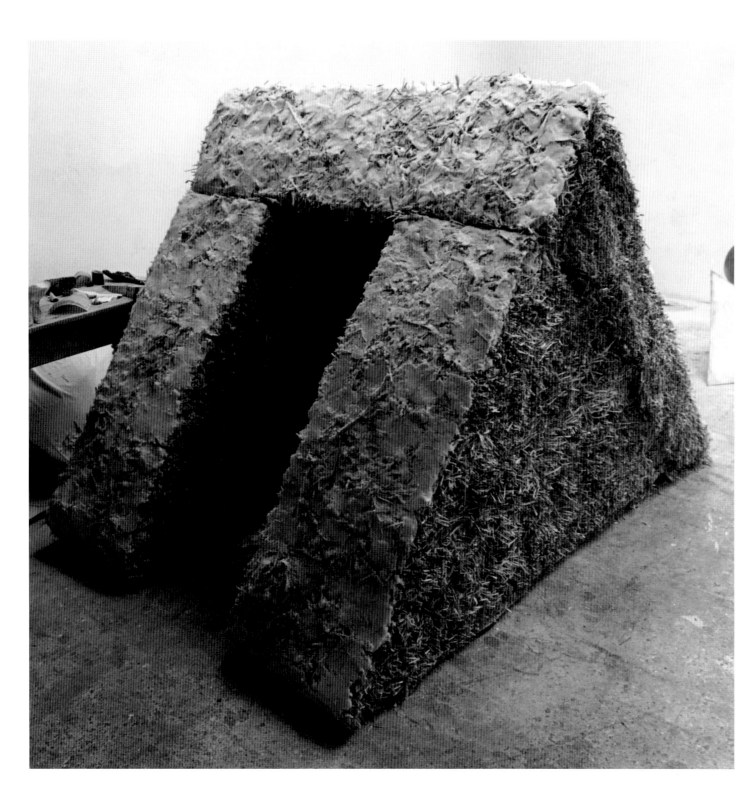

81, 1991, Stroh & Wachs | straw & wax,
150 x 150 x 240 cm, 59 x 59 x 95 in

Gips ist als Material für größere Arbeiten ungeeignet. Nr. 49a war eigentlich größer gedacht, hat aber in den gewählten Maßen ihre Grenze erreicht. Die einzelnen Teile der Skulptur sind sehr schwer, die Gewichtsbelastung gefährdet die Kanten. Um eine bestimmte Größe zu verwirklichen bzw. die Fragilität scharfer Kanten zu vermeiden, wurde nach anderen Materialien gesucht.

Plaster is not a very suitable material for larger works. No. 49a was originally conceived as a larger work, but the work's final dimensions represent the limits of the material. The individual parts of the sculpture are very heavy and the weight is a threat to the edges. In order to achieve a certain size and/or to avoid the sharp edges being fragile, other materials had to be found.

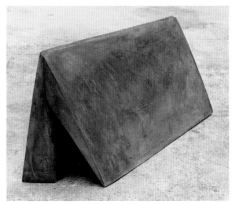

Nr. 49a, 1989, Gips | plaster, 56 x 83 x 12 cm,
22 x 33 x 4,7 in

Nr. 67, 1990, Vulkollan (Kunstgummi),
synthetic rubber, 30 x 50 x 48 cm,
12 x 19,7 x 18,8 in
Sammlung | collection Bernheim, Genf

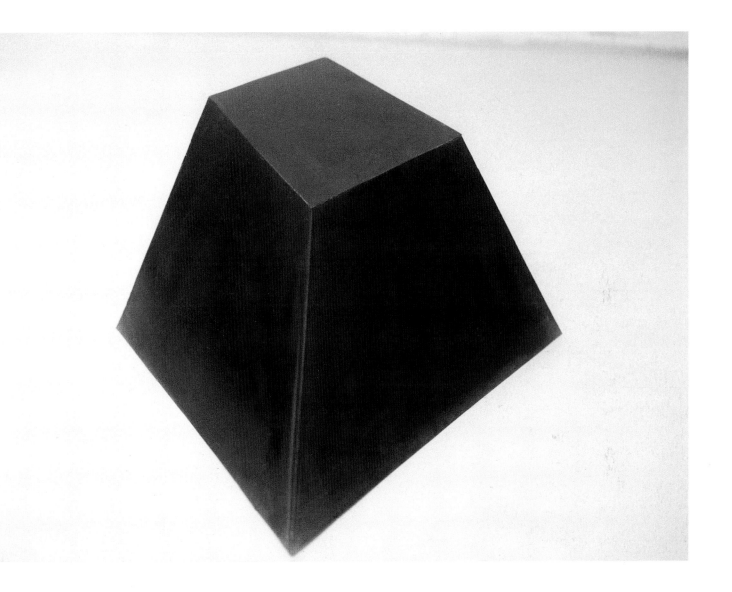

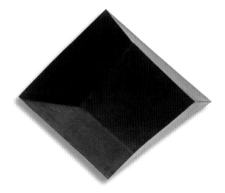

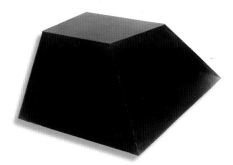

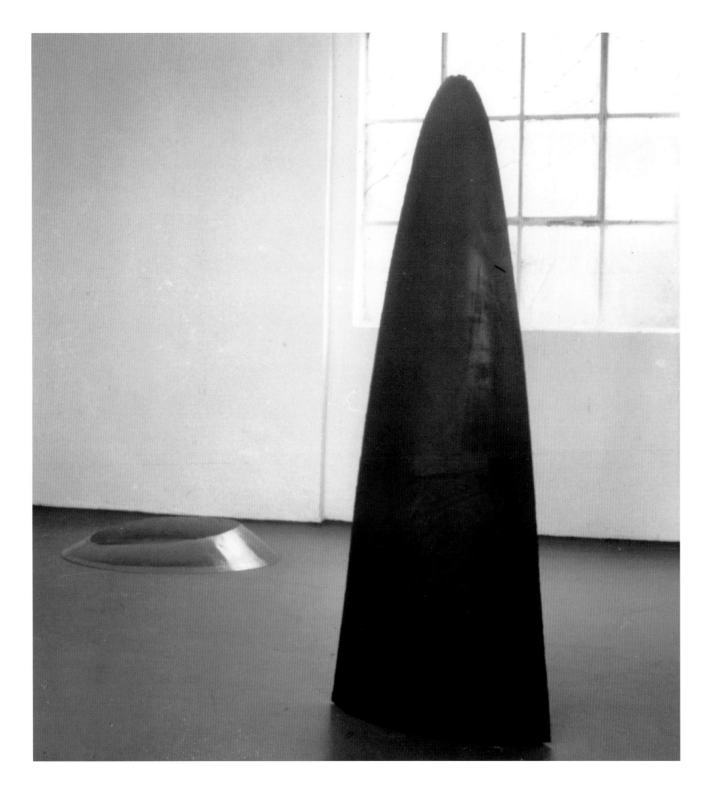

Nr. 56, 1990, Vulkollan (Kunstgummi),
synthetic rubber, 180 x 75 x 15 cm,
70 x 30 x 6 in
Sammlung | collection Reinking,
Hamburg, Germany

Nr. 101, 1994, Auflage | edition V + 1,
Polyester & Tinte | polyester & ink,
64 x 40 x 8 cm, 25 x 15,7 x 3 in

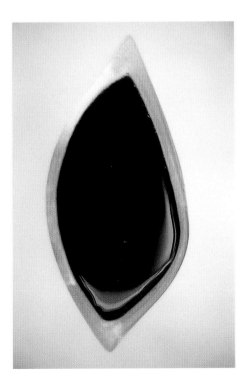

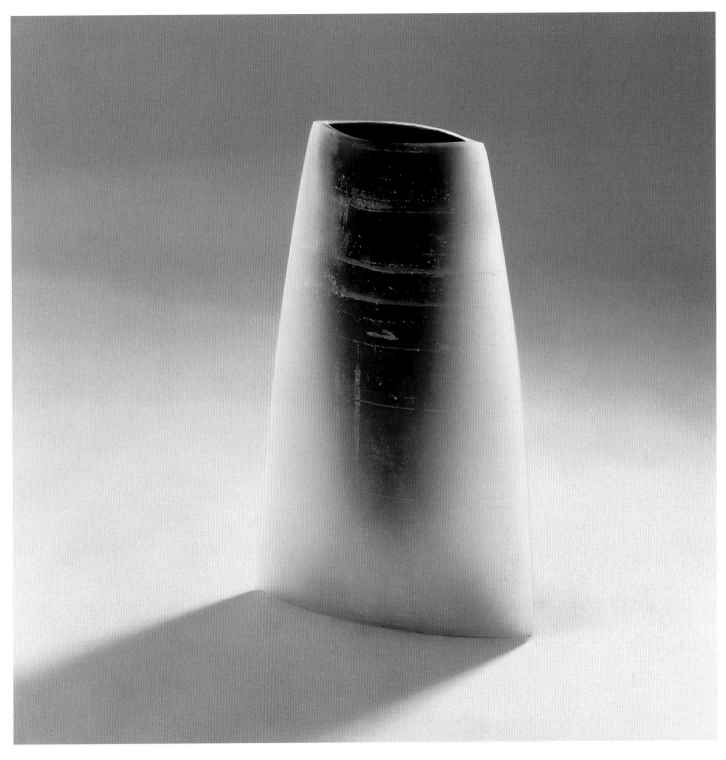

Bei den Skulpturen Nr. 66 und 68 werden erstmals zwei Materialien, ein festes und ein weiches verwendet.

Nr. 66 kann als eine sich erhebende Acht gesehen werden, die aus einer Fläche (Metall) mit dem Umriss einer Acht durch Knicken der diagonalen Querachse entstanden ist. Als ‚Rückgrat' für die spätere Form wichtig und gleichzeitig stabilisierend, wurde ein Dreieck aus Metall angeschweißt. Die endgültige Form ergab sich durch Einstreichen von Wachs.

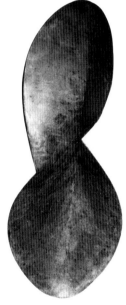

In sculptures Nos. 66 and 68 I used two materials together for the first time: a hard and a soft one.

No. 66 can be seen as a rising figure 8, created by folding a metal plane in the shape of a figure 8 along the diagonal axis. A metal triangle, important both for the form and as a stabilizer, was welded onto the back as a "spine". To complete the work, wax was spread on it.

Zwei deckungsgleiche Dreiecke aus Kupfer wurden bei Nr. 68 so gegeneinander gebogen, dass sich die drei Ecken berührten. In den entstandenen Hohlraum wurde das zweite Material (Fett) eingestrichen.

In No. 68 two similar sized copper triangles were bent towards one another so that the three sides touched. The second material (fat) was then spread inside the resulting hollow space.

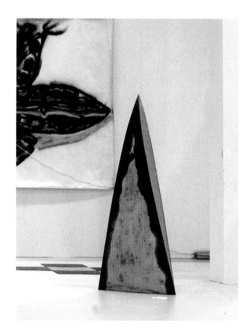

Nr. 75, 1991, Kupfer & Wachs | cooper & wax, 53 x 194 x 43 cm, 20 x 76 x 10 in Sammlung | collection Sol LeWitt, Hartford, CT. U.S.A.

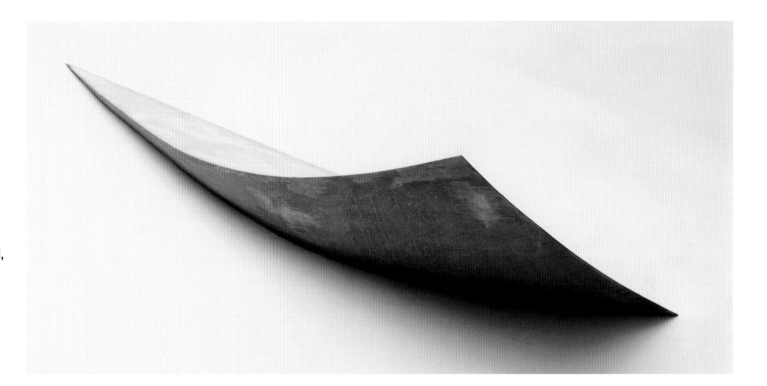

Nr. 72, 1991, Alu & Fett | alu & grease, 33 x 165 x 27 cm, 13 x 65 x 11 in

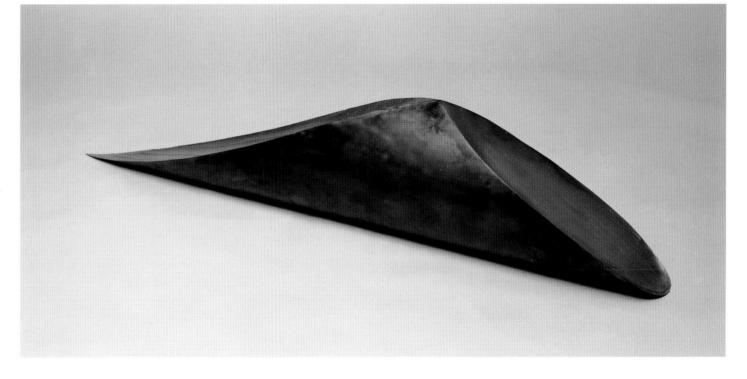

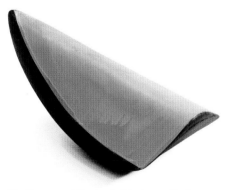

Nr. 87, 1992, Wachs & Alu | wax & alu, 14 x 15 x 30 cm, 5,5 x 6 x 12 in Sammlung | collection Holly Solomon, New York, U.S.A.

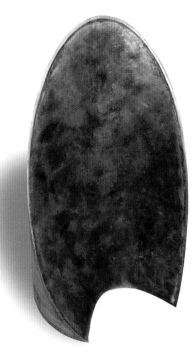

Nr. 77, 1991, Eisen & Wachs | iron & wax,
98 x Ø 50 cm, 38,5 x Ø 20 in

Nr. 74, 1991, Eisen & Wachs | iron & wax, ▶
95 x Ø 50 cm, 37 x Ø 20 in

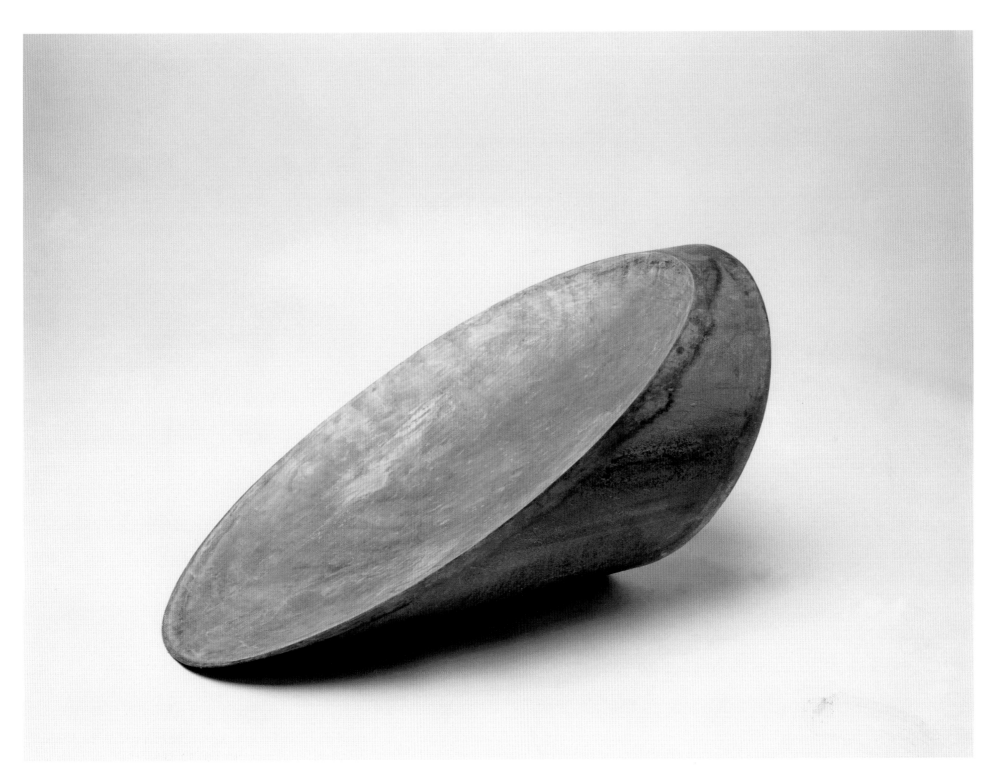

Nr. 83, 1991, Alu & Wachs | alu & wax,
Ø 56/58 x 25 cm, Ø 22/23 x 10 in
LeWitt Collection, Hartford, CT, U.S.A.,
Dauerleihgabe | on extended loan

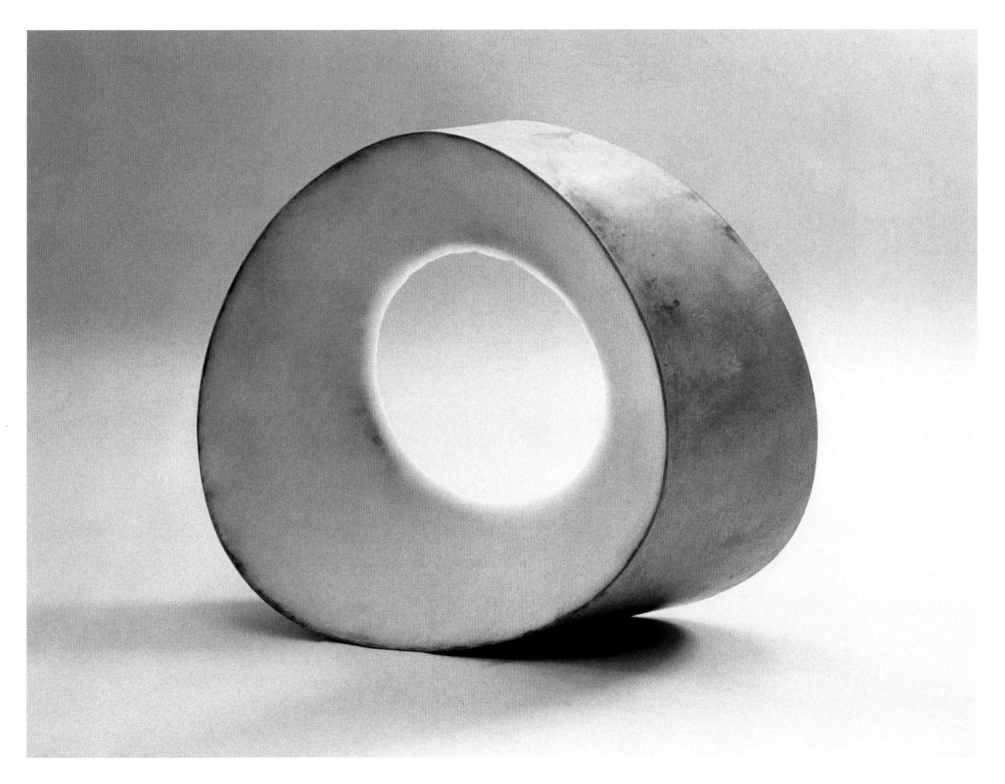

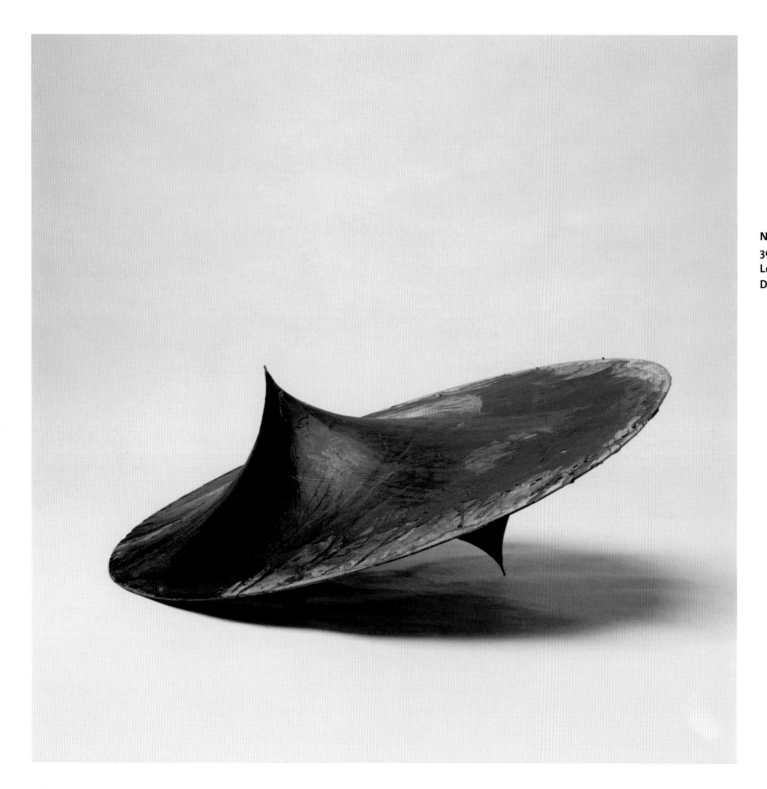

Nr. 90, 1992, Kupfer & Wachs | copper & wax,
30 x Ø 80/90 cm, 12 x Ø 31/35 in
LeWitt Collection, Hartford, CT, U.S.A.,
Dauerleihgabe | on extended loan

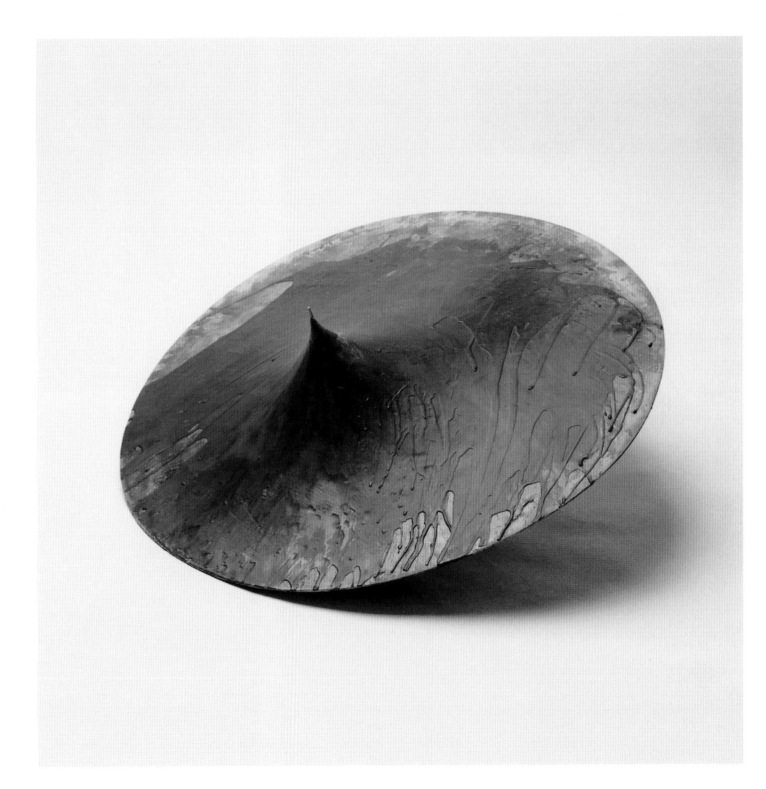

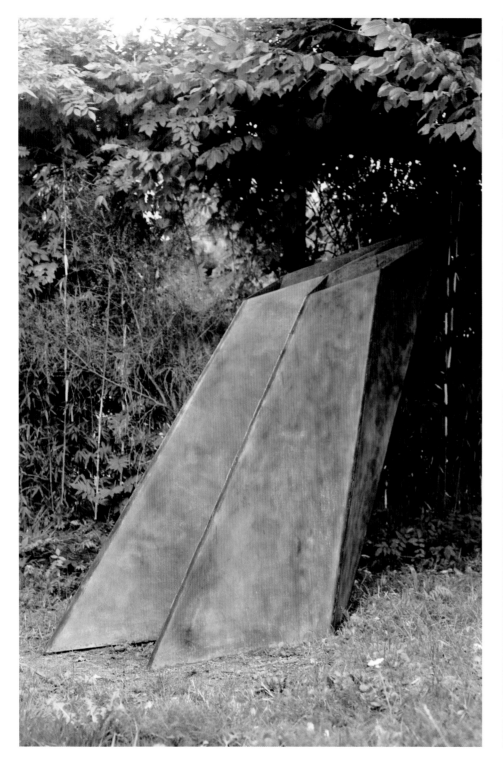

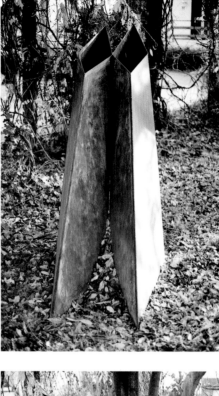

Nr. 94, 1993, Metall & Gips | steel & plaster, ▶
27,5 x 65 x 16,5 cm, 11 x 25 x 6,5 in

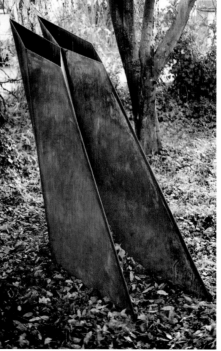

Nr. 97, 1993, Kupfer | copper,
180 x 90 x 150 cm, 70 x 35 x 59 in

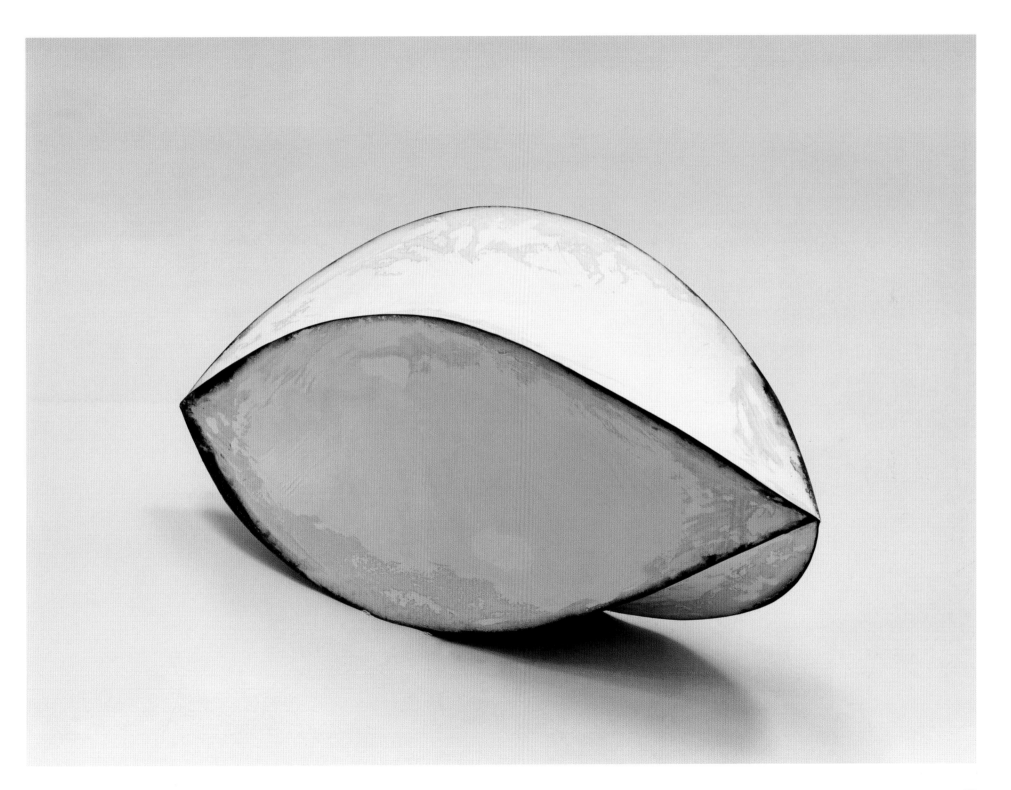

Nr. 88, 1992, Torf+Wachs & Drahtgitter | ▶
peat+wax & wiremesh, 70 x 120 x 25 cm,
28 x 47 x 10 in

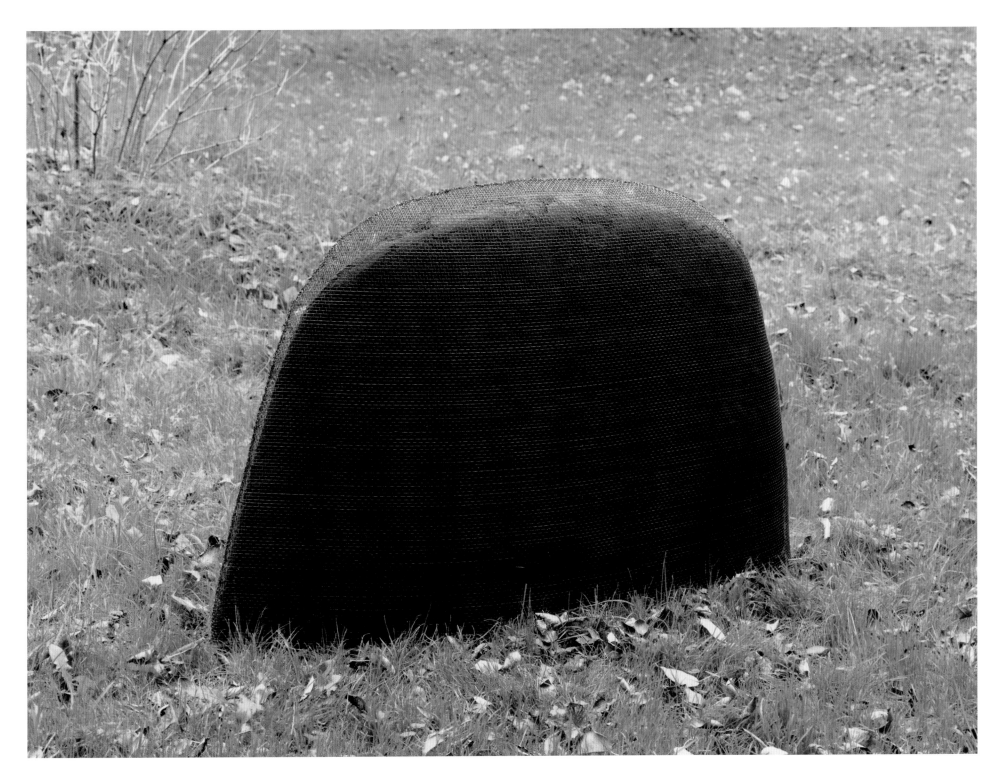

Nr. 100, 1994, Heu & Wachs | hey & wax,
56 x Ø 30 cm, 22 x Ø 12 in

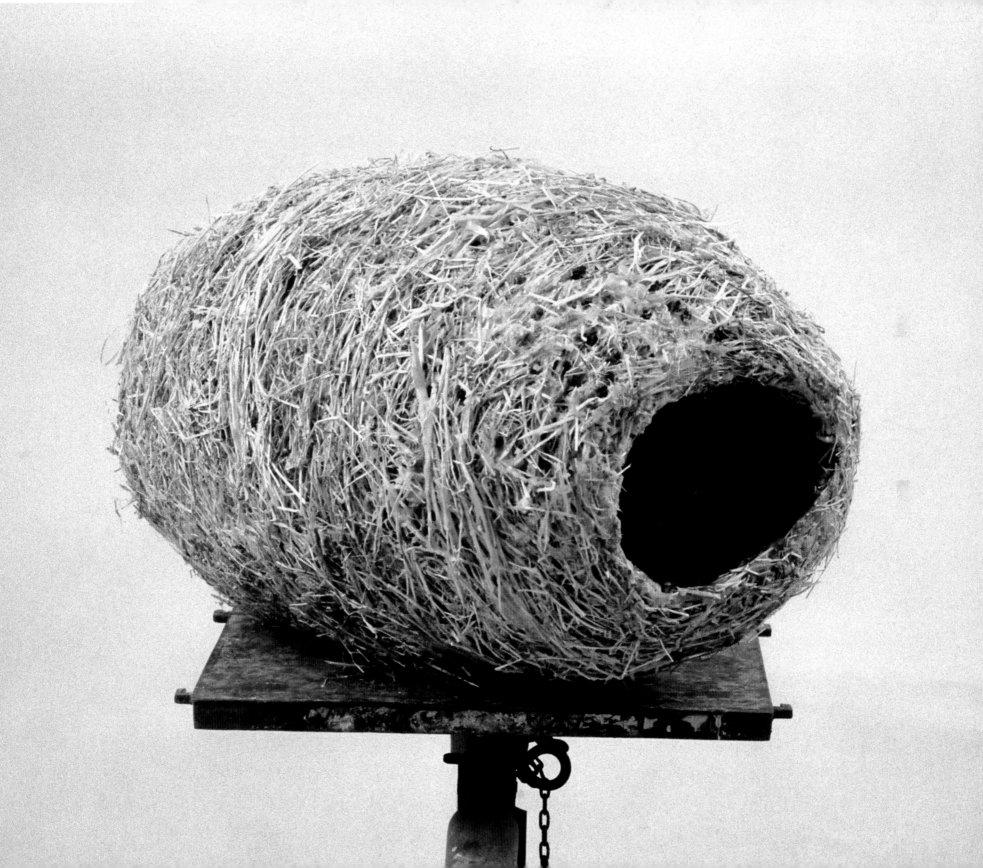

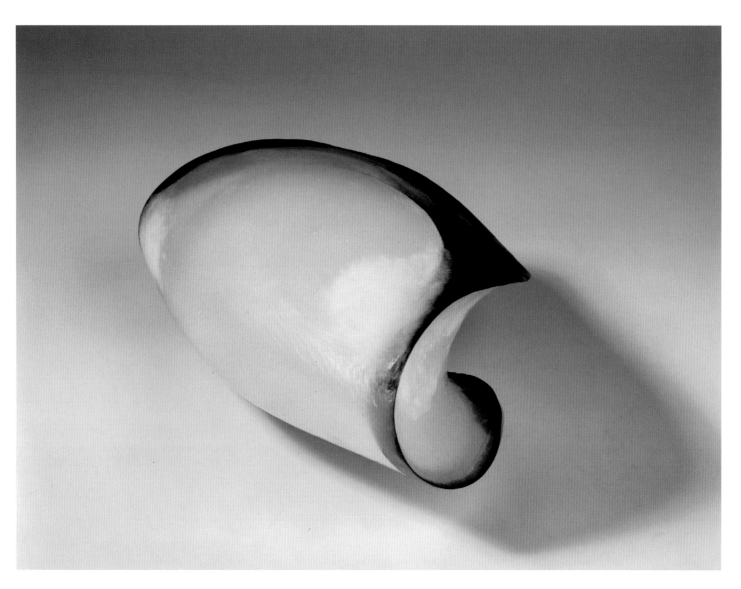

Nr. 91, 1992, Kupfer & Wachs | cooper & wax, ▶
je 16 x 41 x 10 cm, each 6 x 16 x 4 in
Besitzer | owner: Pfanner, Port Hilford, NS,
Canada

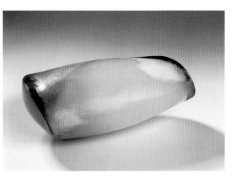

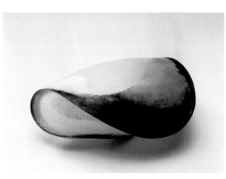

Nr. 129, 1998, Kupfer & Wachs | cooper & wax,
11,5 x 28 x 18,5 cm, 4,5 x 11 x 7,3 in
Besitzer | owner: Kemper, Düsseldorf, Germany

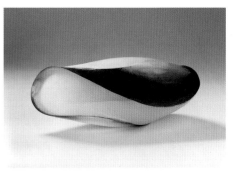

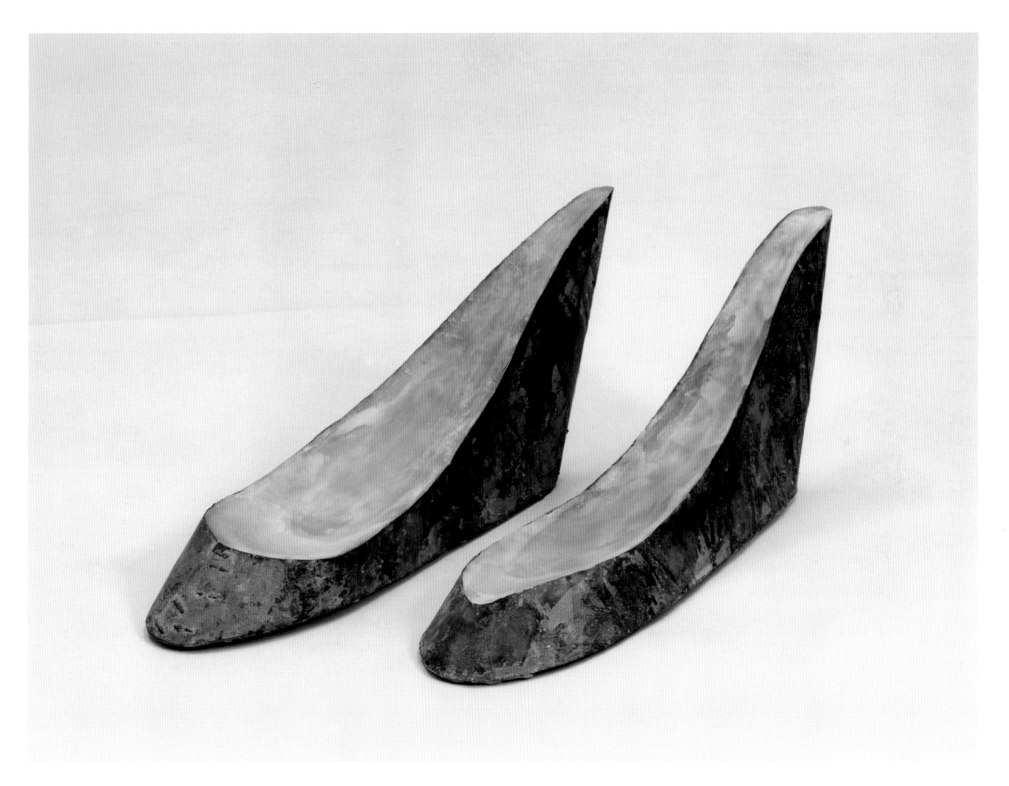

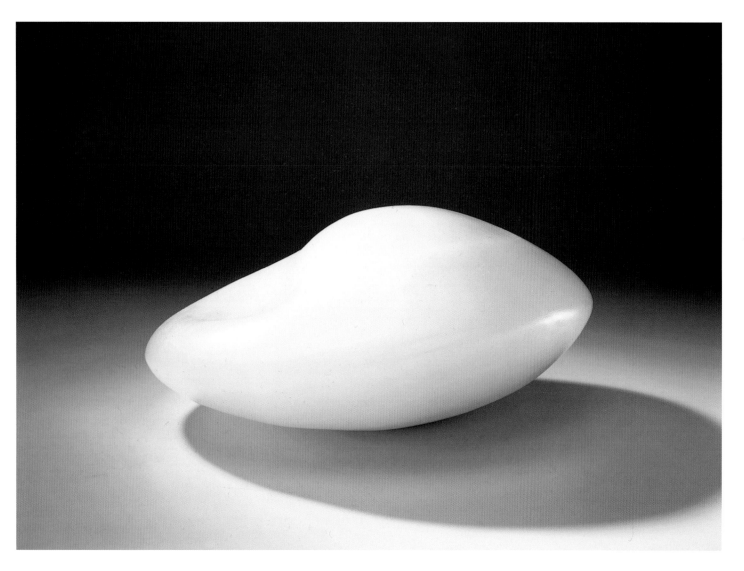

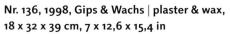

Nr. 136, 1998, Gips & Wachs | plaster & wax,
18 x 32 x 39 cm, 7 x 12,6 x 15,4 in

Nr. 176, 2003, Blei & Wachs | lead & wax,
4,5 x 47 x 32 cm, 1,8 x 18,5 x 12,6 in

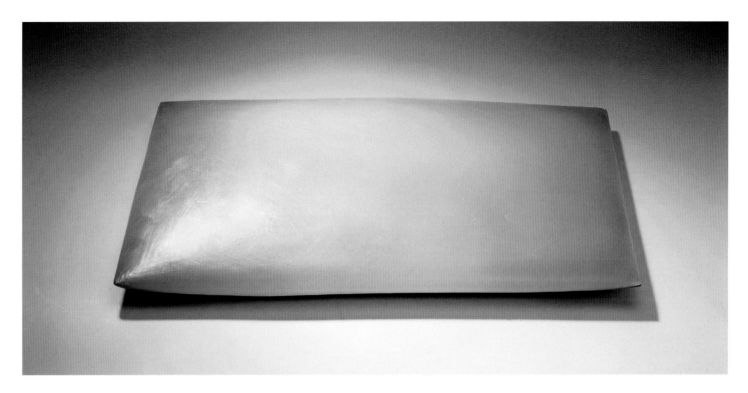

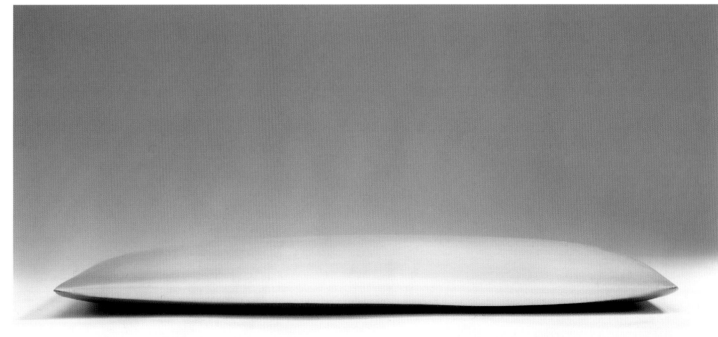

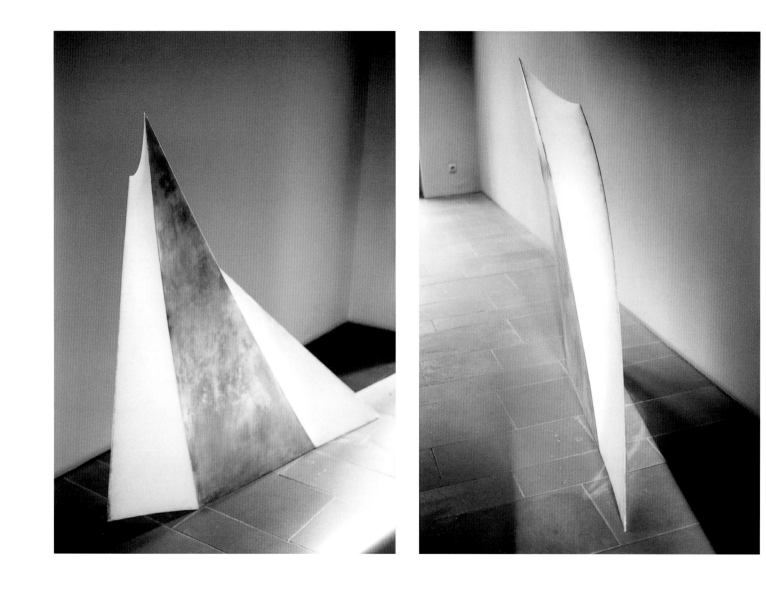

Nr. 135, 1998, Alu & Wachs | alu & wax,
151 x 165 x 23 cm, 60 x 65 x 9 in
Sammlung | Collection Hoffmann,
Berlin, Germany

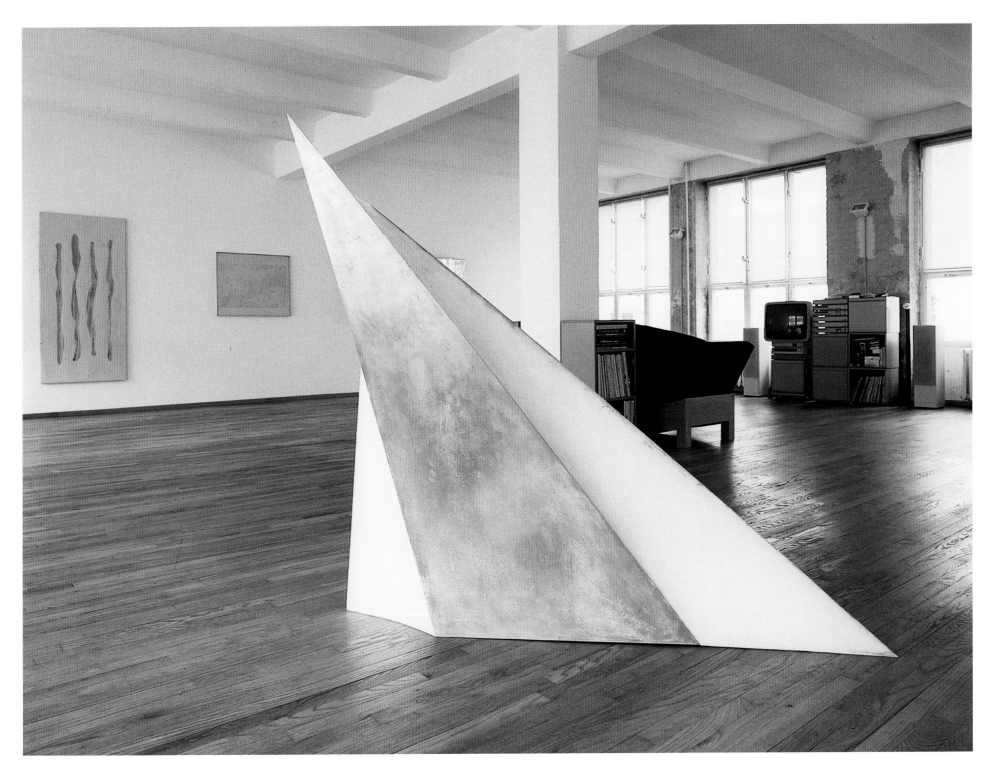

Knickung als ‚Thema' taucht zum ersten Mal in Skulptur Nr. 133 auf.

Die Skulpturen (Folgeseiten bis S. 63 und Nr. 125 Teil Kammerspiele S. 105) entstehen durch Knicken von Blech. (Vorher wurde bei Nr. 66 Knickung angewendet, aber nicht als ausdrückliches Thema.)

The theme of the 'bend' first occurs in sculpture No. 133.

These sculptures (subsequent pages until p. 63 and No. 125, p. 105) are made by bending metal. (Bending was also used in No. 66 but not as the specific theme.)

Nr. 133, 1998, Messing | brass, 15 x 27 x 84 cm, ▶ 5,9 x 10,6 x 33 in

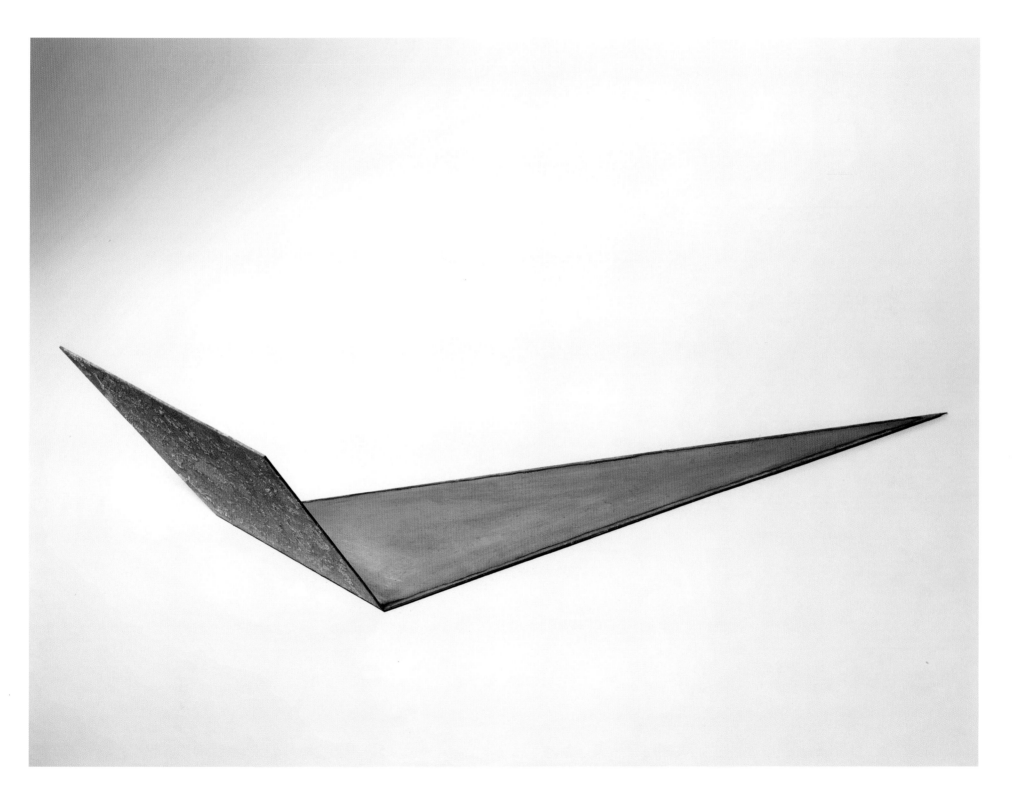

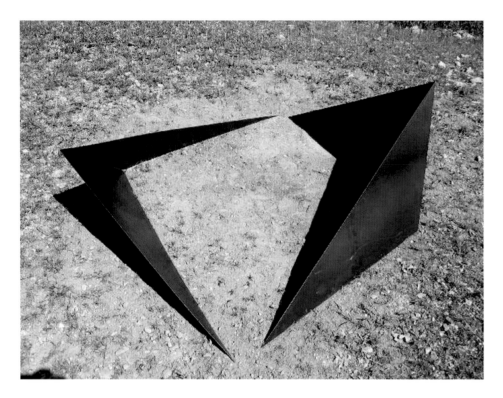

Nr. 181, 2003, Auflage | edition III, Stahl | steel,
54 x 168 x 124 cm, 21,3 x 59 x 48,8 in

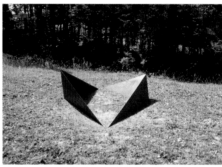

Nr. 182, 2003, Auflage | edition III,
Stahl & Kohlegranulat | steel & coal,
27 x 80 x 90 cm, 10,6 x 31 x 35,4 in

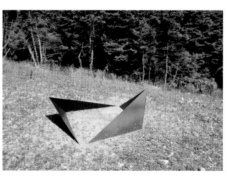

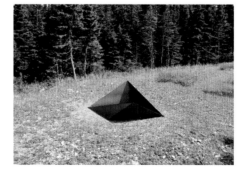

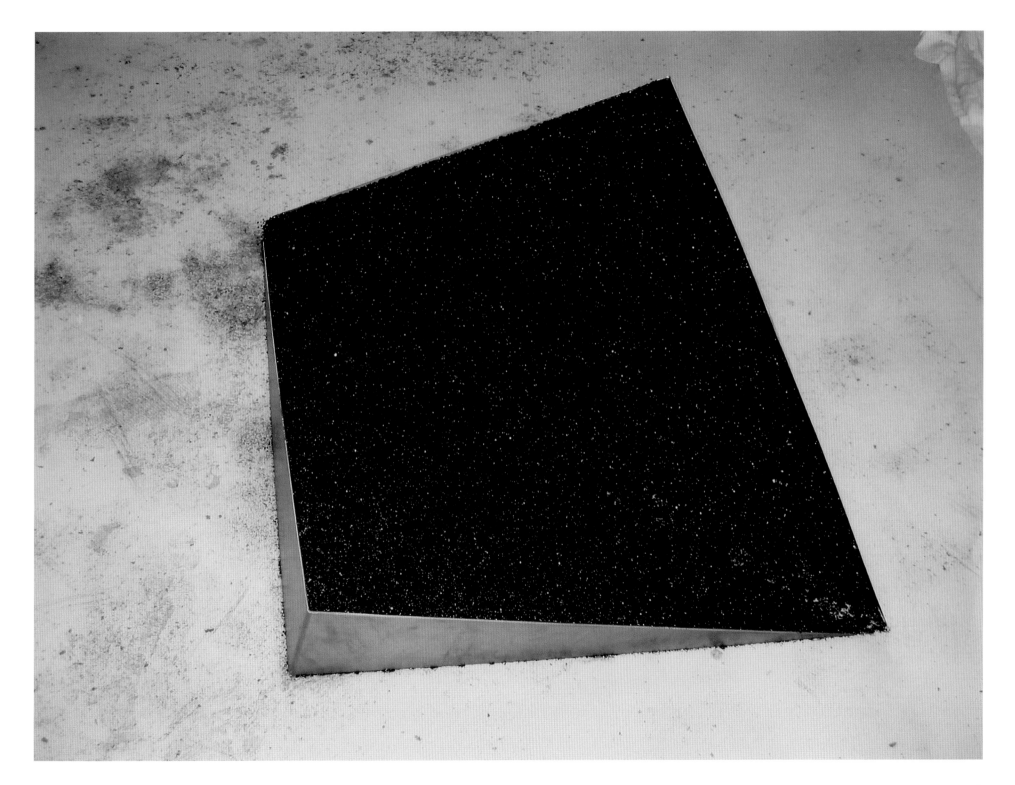

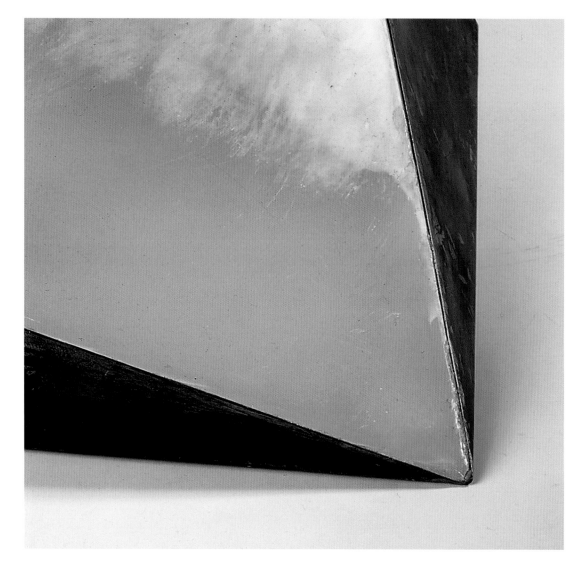

Nr. 183, 2003, Kupfer & Wachs | cooper & wax, 13 x 36,5 x 38,5 cm, 5,1 x 14,4 x 15,2 in ▶

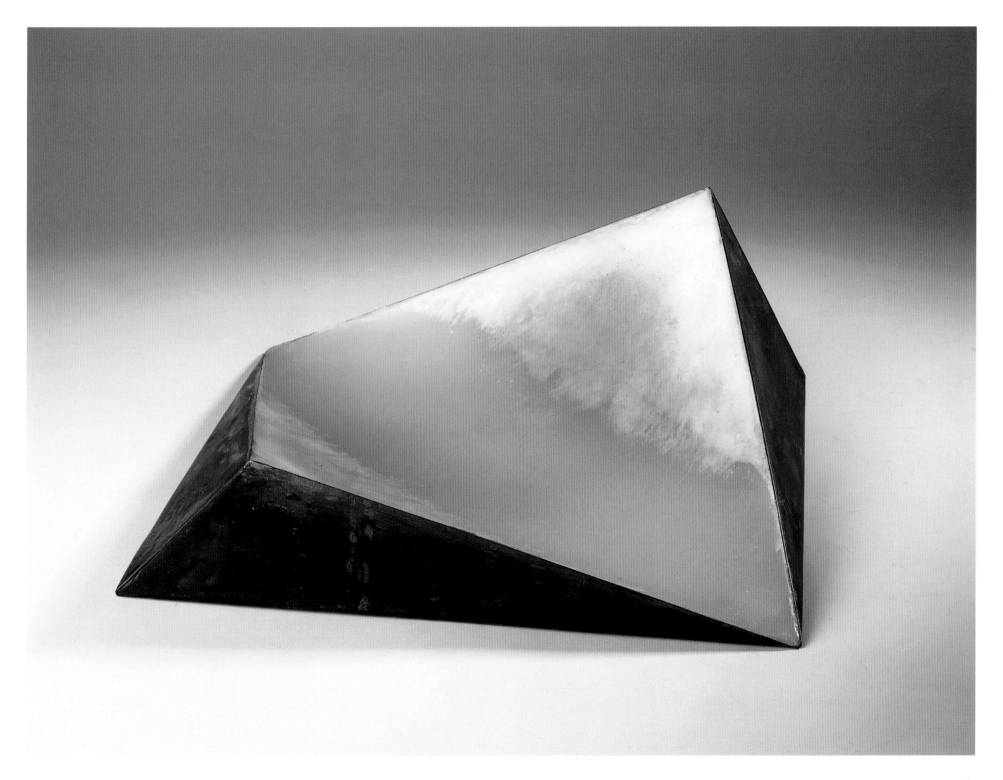

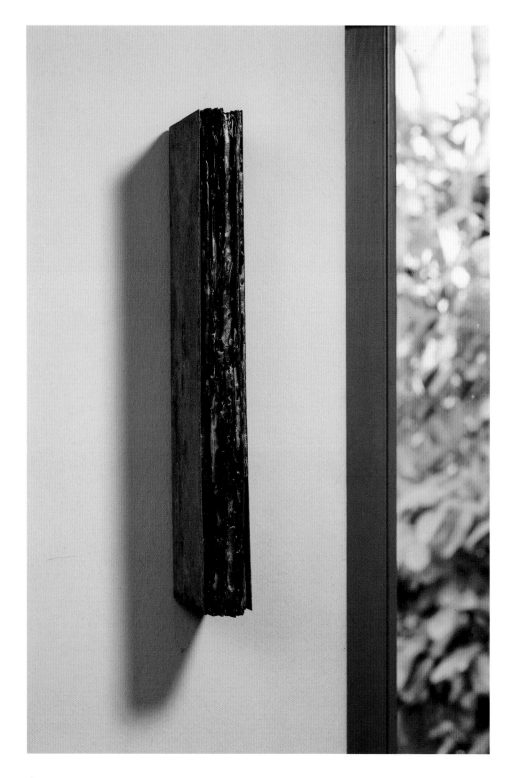

Nr. 179, 2003, Kupfer & Wachs | cooper & wax, ▶
28 x 15 x 16 cm, 11 x 5,9 x 6,3 in

◀ Nr. 175, 2003, Kupfer & Wachs + Karton |
cooper & wax + carton, 43 x 4 x 13 cm,
16,9 x 1,6 x 5,1 in

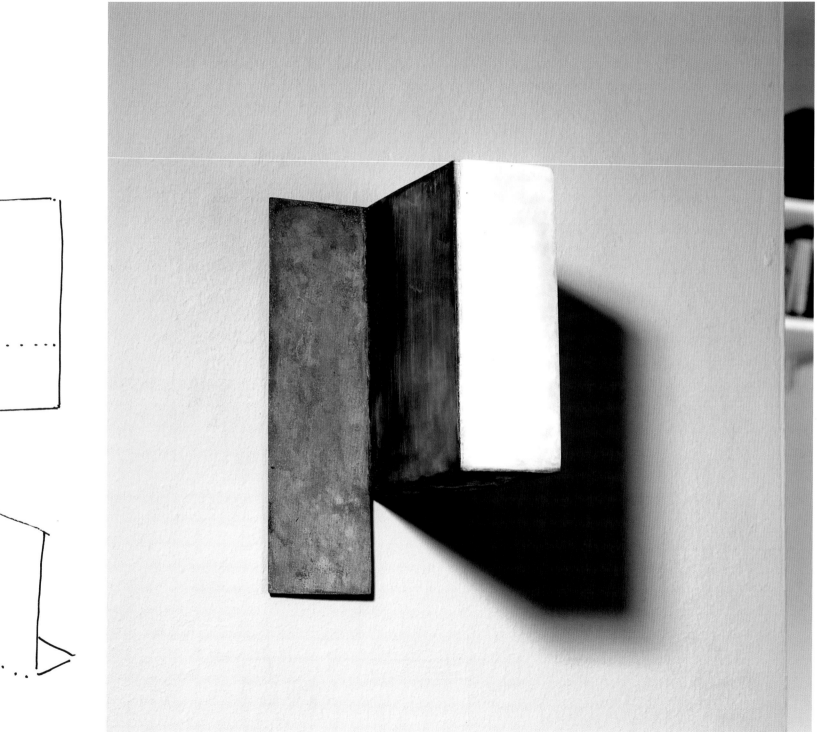

Nr. 86, 1992, Wandarbeit | wallpiece, Gips | plaster,
58 x 25 x 4,5 cm, 23 x 10 x 2 in

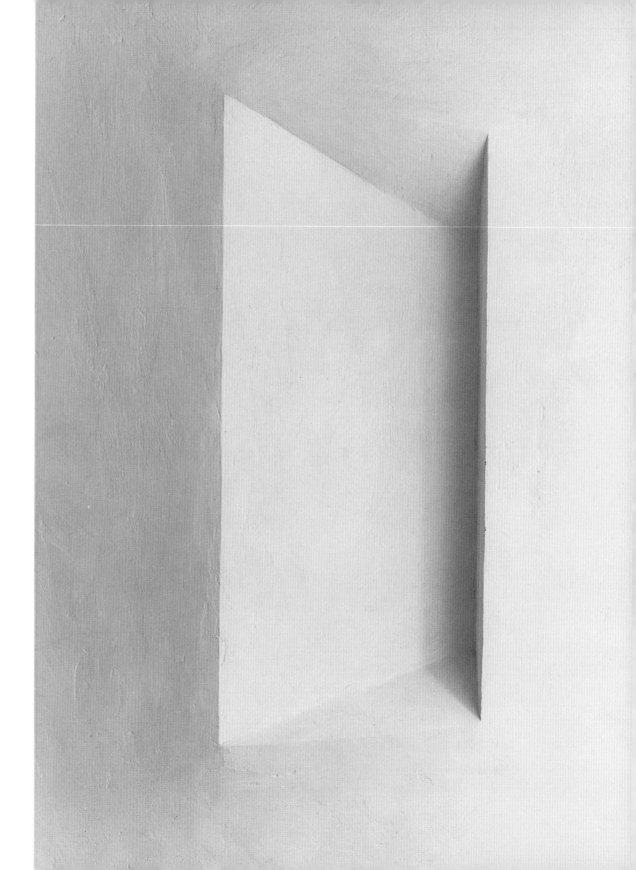

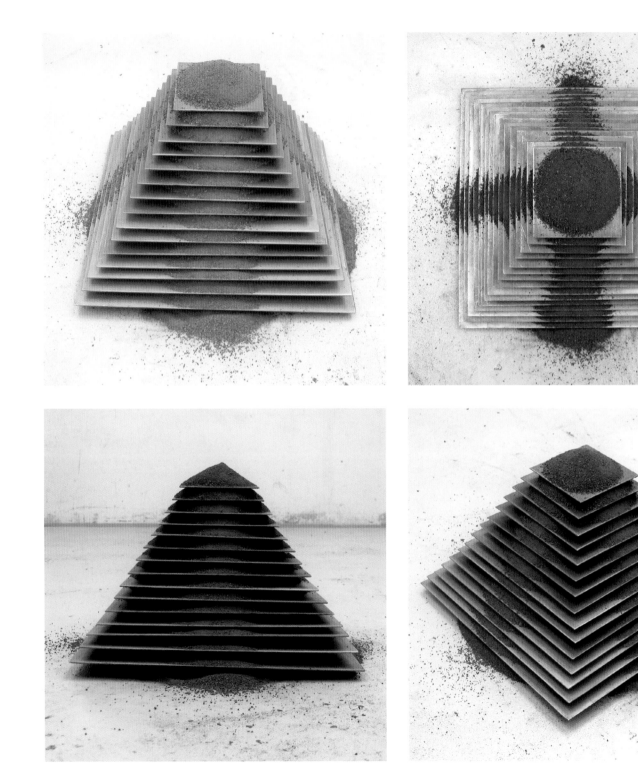

Wie bei der Arbeit Nr. 128 (Kammerspiele S. 108) besteht ein nicht angestrebter Zusammenhang zwischen den Gewichten der unterschiedlichen Materialien Sand und Stahl. Zufällig wurde nach Fertigstellung der Arbeit festgestellt, dass Sand und Stahl in den hier verwendeten Mengen exakt dasselbe wiegen.

As in the work No. 128 (Kammerspiele p. 108), there is an unintended link here between the weights of the different materials, sand and steel. After completion of the work it was discovered, by chance, that the amounts of sand and steel used here weigh exactly the same.

Nr. 131, 1998, Stahl & Sand | steel & sand, 25 x 35 x 35 cm, 9,8 x 13,8 x 13,8 in

Nr. 147, 2000, Stahl & Sand | steel & sand, ▶ 300 x 380 x380 cm, 118 x 150 x 150 in

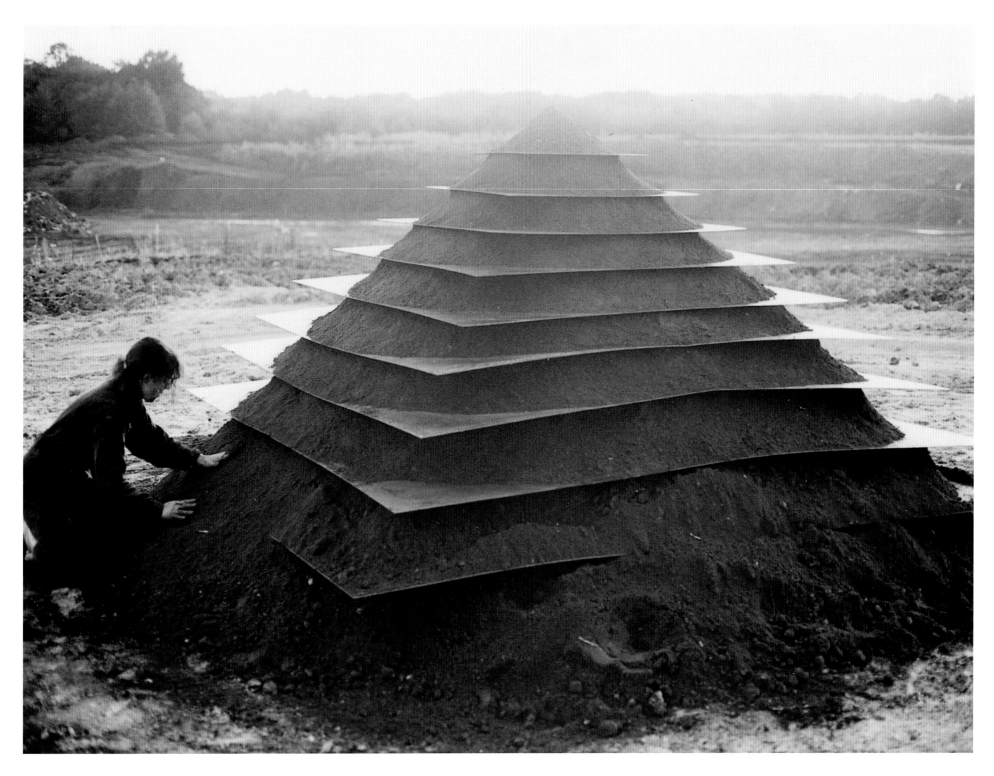

Biegung erscheint in vielen Arbeiten als Gestaltungsprinzip. Bei Nr. 85 ist die Biegsamkeit von Schaumstoff genutzt und durch Eintauchen in Wachs arretiert.

Auf den Seiten 70 und 71 ist Metall gebogen worden. In den Arbeiten Nr. 102, Nr. 111 und 112 wird die natürliche Biegung von Weidenruten in die Gestaltung einbezogen. Durch Aufschlitzen, Beschweren mit Blei bei Nr. 142, Zuschnitt und Winkelwahl bei Nr. 139 wurde Metall so eingesetzt, dass es sich in gewünschter Weise biegt.

Curves constitute an aesthetic principle in a number of works. In No. 85 the pliability of sponge is used and fixed by dipping it in wax.

On pages 70 and 71, the metal is curved. In works Nos. 102, 111 and 112 the natural curve of willow rods is availed of. In order to secure the desired curvature, metal has been used, in slits and as a lead weight in No. 142, and in the cut and the choice of angle in No. 139.

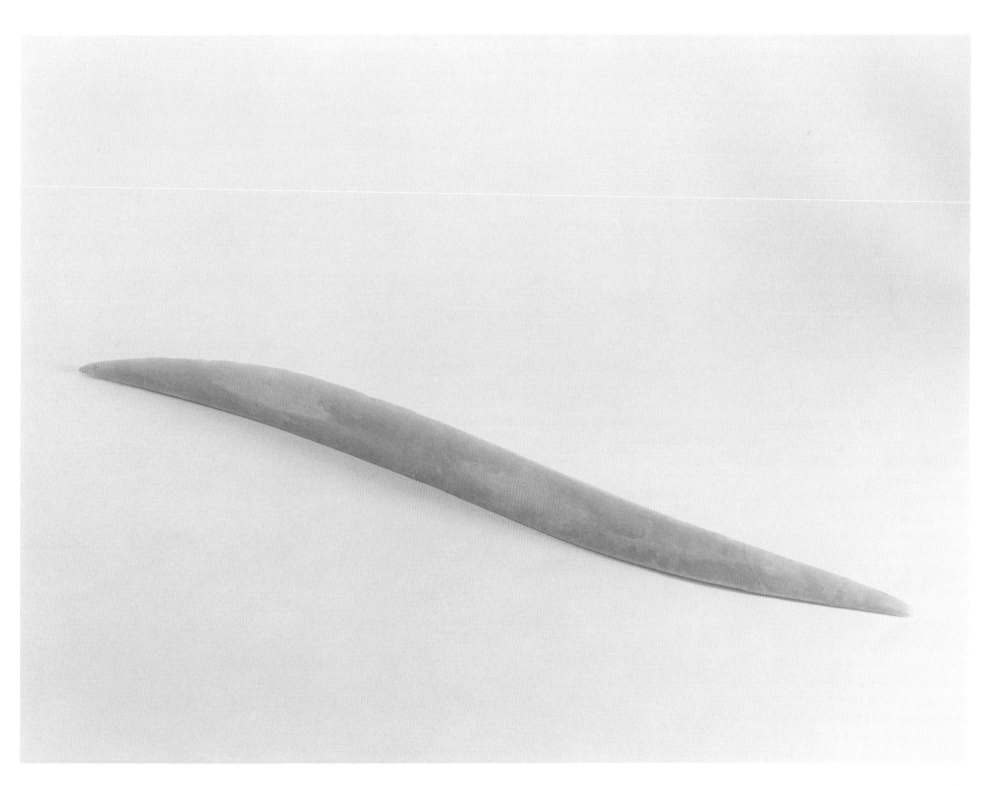

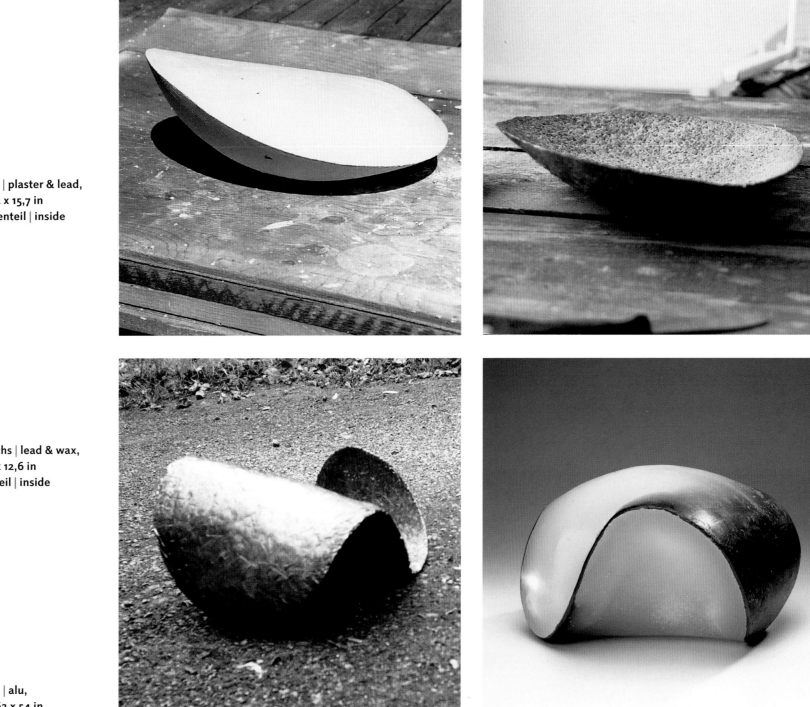

Nr. 161, 2001, Gips & Blei | plaster & lead,
14 x 31 x 40 cm, 5,5 x 12,2 x 15,7 in
rechts | on the right: Innenteil | inside

Nr. 164, 2001, Blei & Wachs | lead & wax,
20 x 28 x 32 cm, 7,9 x 11 x 12,6 in
links | on the left: Innenteil | inside

◄ Nr. 124, 1997, Aluminium | alu,
6,5 x 158 x 138 cm, 2,5 x 62 x 54 in

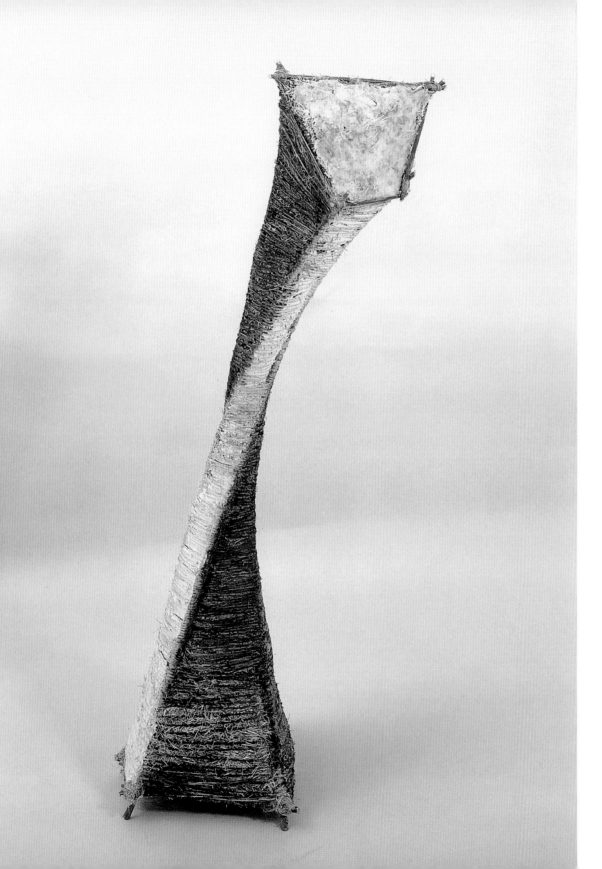

Nr. 102, 1994, Weidenruten, Heu, Tau,
Wachs | osier, hay, rope, wax,
154 x 56 x 36 cm, 60 x 22 x 14 in
Besitzer | owner: Arnaud Lefebvre,
Paris, France

Nr. 111, 1995, Weidenruten, Wachs,
Drahtgeflecht | osier, wax, wiremesh,
200 x 4 x 54 cm, 78 x 1,6 x 21 in

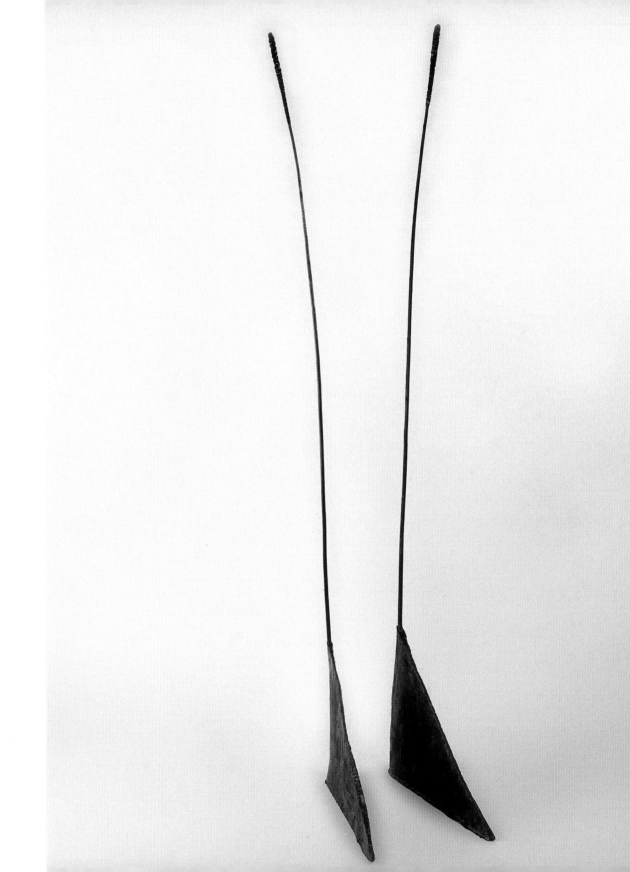

Nr. 112, 1996, Weidenruten & Kupferdraht |
osier & cooperwire, je 400 x Ø 6 cm,
each 157 x Ø 2,4 in

Nr. 113, 1996, Stahl | steel, 335 x 72 x 26 cm, ▶
132 x 28 x 10 in
Foto: Galerie Lefebvre, Paris

Nr. 142, 1999, Alu, Blei, Wachs | alu, lead, ▶
wax, 98 x 12 x 140 cm, 38,5 x 4,5 x 55 in

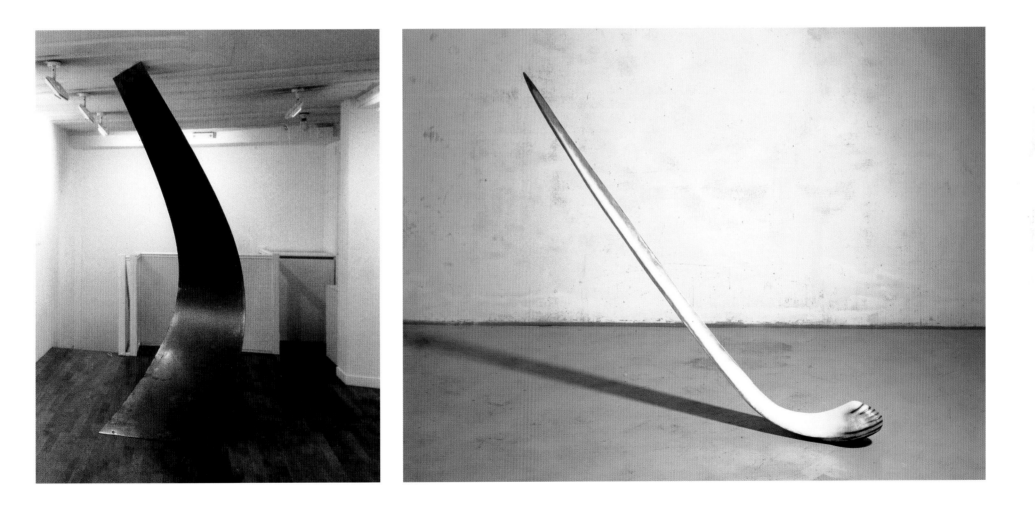

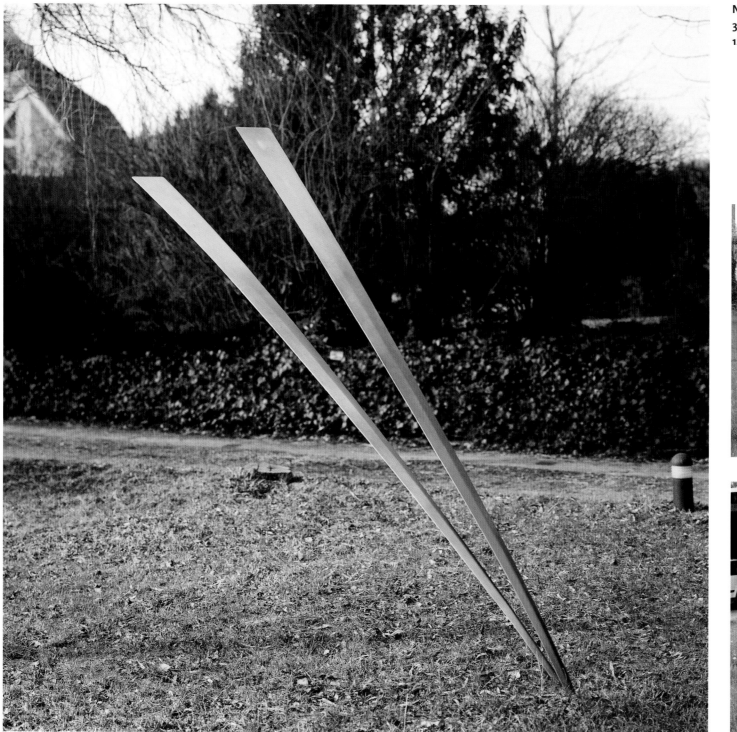

Nr. 139, 1999, Alu | alu,
323/277 x 220/230 x 18,5/18cm,
127/109 x 86,6/90 x 7,2/7 in

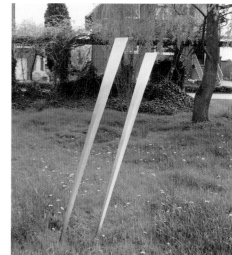

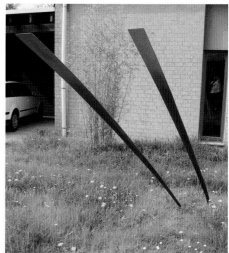

Nr. 143, 1999, Kupfer & Wachs | cooper & wax, je 48 x 10 x 8 cm, each 19 x 4 x 3,2 in

Nr. 184, 2003, Holz/Wachs & Holz/Gips | wood/wax & wood/plaster, 24,5 x 6 x15,5 cm, 9,6 x 2,4 x 6,1 in

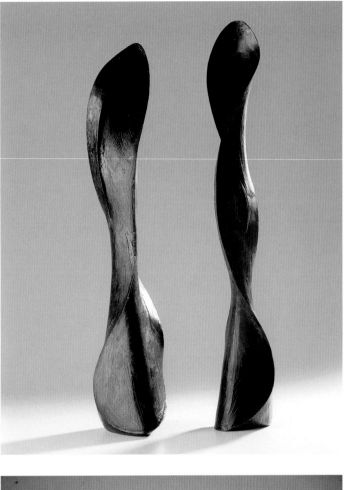

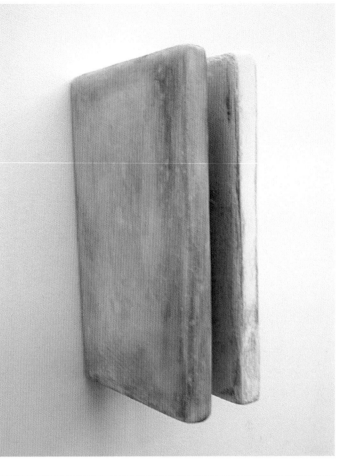

Nr. 186, 2004, Gips & rostiger Draht | plaster & rusty wire, 10 x 40 x 20 cm, 4 x 16 x 8 in

Nr. 187, 2005, gebranntes Holz, Gips + Karton | burned wood, plaster + carton, 12,5 x 15 x 18 cm, 5 x 6 x 7 in

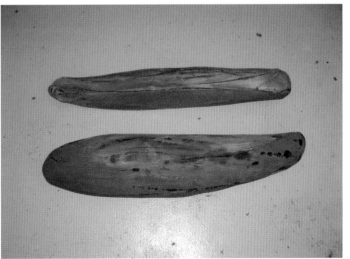

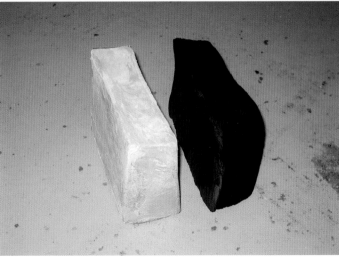

106 233		**138** 201
126 232		**162** 202
156 231		**164** 203
128 230		**89** 204
167 229		**116** 205
115 228		**144** 205-1
165 227		**79** 206
137 226		
Office Empfang		
58 224		**Toiletten**
104 223		
125 222		**110** 217
		134 218
	104	**73** 220

Kammerspiele

Die Ausstellung „Kammerspiele" basiert auf einem Konzept, das in Zusammenarbeit der Künstlerin Helga Natz, ihrer New Yorker Galerie Holly Solomon und aci – art connection international entstand.

Nach gemeinsam realisierten Ausstellungen wie „Rohbau" Düsseldorf und „sandpit" Kirchhellen, wo Arbeiten von Helga Natz in einem großem Raum bzw. in einer 20000 qm großen Sandgrube gezeigt wurden, kam der Gedanke auf, dass eine spezielle Präsentationsform gefunden werden sollte, um einen Aspekt ihrer Arbeit hervorzuheben.

Daraus ist die Idee und der Wunsch entstanden, jeweils eine Skulptur in einem eigenen Raum zu zeigen.

Aci konnte Räumlichkeiten in Berlin organisieren, die diesem Wunsch der Künstlerin entsprachen.

Das KWEA in Berlin war die perfekte Örtlichkeit dafür. In einem alten, leer stehenden, 3stöckigen Militärgebäude, befanden sich auf der 2. Etage 23 Räume.

Für diese Ausstellung wurden 23 Skulpturen ausgewählt, die die breite Scala der Materialen repräsentierten, die die Arbeiten von Helga Natz aufweisen.

Einzeln in einem Raum konnte jede Skulptur ihre Wirkung voll entfalten. Auch die Größe einer Skulptur, ohne Sockel auf dem Boden liegend, wird einzeln im Raum besonders wahrgenommen. Das entspricht der Bedeutung, die die Größe für eine Skulptur hat.

Der Betrachter – in der Intimität des Raumes – ist mit der Skulptur sozusagen alleine, umschreitend kann er die unterschiedlichsten Ansichten wahrnehmen, um die Skulptur in ihrer Komplexität zu erfassen. Das war Ziel dieser Ausstellung „Kammerspiele".

Wir wollen nicht versäumen, auf diesem Wege allen Beteiligten zu danken, die diese Ausstellung ermöglicht haben.

Meinhard Pfanner aci – art connection international
Holly Solomon Holly Solomon Gallery New York

Besonderer Dank geht an:
Elmar Gräber, Elke Ahrens

Als Leihgeber:
Erika Hoffmann, Sammlung Hoffmann, Berlin
Ivana de Gavardie, Paris
Michel Bernheim, Genf
IMI, Düsseldorf

The exhibition "Kammerspiele" is based on an idea conceived by the artist Helga Natz in collaboration with her New York gallerist Holly Solomon and aci - art connection international.

After jointly-organised exhibitions such as "Rohbau" in Düsseldorf and "sandpit" in Kirchhellen, where works by Helga Natz were shown over a large area, more precisely, in a 20,000 square-metre sand pit, the conclusion was reached that a special presentation form was needed in order to underscore a particular aspect of her work.

This engendered the the wish to present each of the sculptures in a room of its own.

Aci was able to organise premises that corresponded to the artist's wish. KWEA in Berlin was the perfect location: an old abandoned 3-storey military building with 23 rooms on its second floor.

23 sculptures were then selected for the exhibition, representing the broad range of materials which Helga Natz uses in her works.

Alone in a room, each of the sculptures could unfold its full impact. The size of a sculpture lying without a plinth, alone on the floor in a room, is particulary striking and appropriate to the significance which size has for any sculpture.

In the intimacy of the room, the viewer is alone, so to speak, with the sculpture, can perceive its various aspects by walking around it, and so grasp it in its complexity.

That was the aim of the "Kammerspiele" exhibition.

We would like to take this opportunity to thank everyone who helped to make the exhibition possible.

Meinhard Pfanner aci – art connection international
Holly Solomon Holly Solomon Gallery New York

Particular thanks are due to:
Elmar Gräber, Elke Ahrens

Lenders:
Erika Hoffmann, Sammlung Hoffmann, Berlin
Ivana de Gavardie, Paris
Michel Bernheim, Geneva
IMI, Düsseldorf

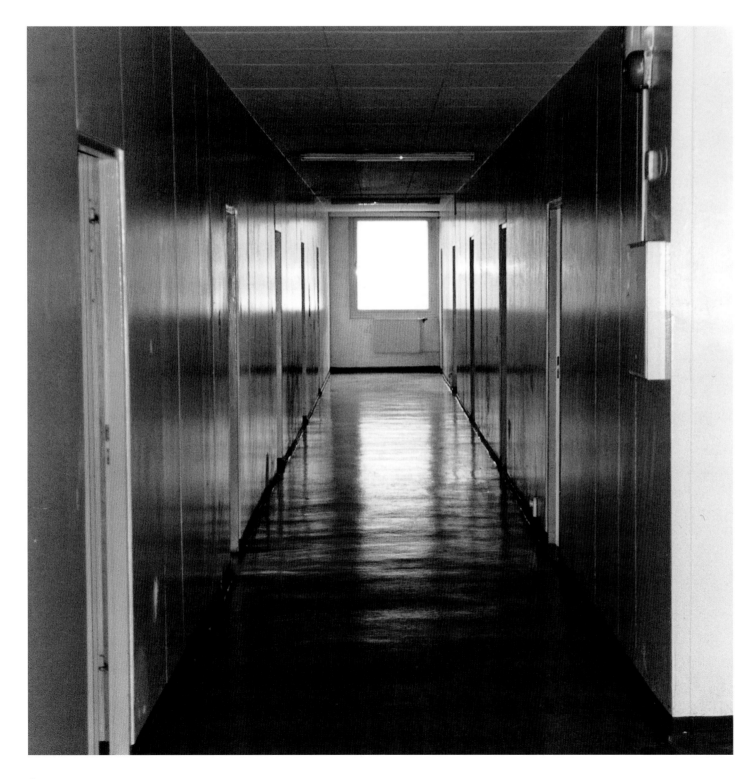

Helga Natz – Kammerspiele

Elke Ahrens

Verlässt man Berlins hektische Mitte Richtung Osten nach Oberschöneweide, gelangt man zum KWEA, einem ehemaligen Kasernengelände. Man betritt das Gelände durch ein bewachtes Tor und lässt augenblicklich den Verkehr hinter sich. Die einzige Straße führt zum gesuchten Gebäude, das inmitten eines Tannenwäldchens liegt. In dem schlichten 50er Jahre Bau fällt sofort die Stille und die Leere auf. Es riecht förmlich nach Vergangenheit.

Eine Eingangshalle, ein Treppenhaus, lange, dunkle Flure. Vom zentralen Treppenhaus gehen zwei lange Korridore mit symmetrisch nebeneinander angeordneten Kammern ab. Die Spuren des früheren Betriebs manifestieren sich – neben dem Geruch – an den Wänden und auf dem Linoleumboden. Wo ehemals schlichte Möblierung war, sind deren Umrisse noch leicht ablesbar. – Nun ist alles verlassen, die Räume unbelebt. Und obwohl der Ort einem gänzlich fremd, staunt man, wie vertraut die Struktur der funktionalen Architektur ist, als handele es sich um eine Schule oder ein Bürogebäude.

In der ersten Etage werden 23 Zimmern von eigensinnigen Objekten bewohnt, die die Künstlerin Helga Natz hierher brachte. In jedem Raum liegt oder steht eines auf dem Boden. Es gibt keine Sockel, die eine künstliche Distanz zwischen dem Raum und den Skulpturen betonen. Nein, diese Objekte beleben ihre Umgebung Raum für Raum auf eine scheinbar ganz natürliche Weise, als gehörten sie genau hierher.

Vielleicht sind es die einfachen Formen, die kleinen Maße und die sehr entschieden wenigen Materialien, die die Skulpturen charakterisieren, die den Eindruck vermitteln, als sei dies ihr ganz selbstverständliches Umfeld. Sie behaup-

Leaving the hectic pace of Berlin-Mitte and heading East towards Oberschöneweide, one comes to the former barracks of the KWEA. One enters the compound through a guarded gate and immediately escapes the traffic. A solitary road leads to the intended destination, a building situated between pine trees. Inside, the plain building from the Fifties emits an immediate sense of stillness and emptiness. A definitive scent of the past is in the air.

An entrance hall, a stairwell, long and dark hallways. Two long corridors with symmetrical rows of rooms extend from the stairwell. In addition to the smell there are traces of former activity manifested on the walls and the linoleum floor. Everything has been abandoned; the rooms are empty. And although the place is utterly foreign, it is still surprising how familiar the functional structures of the architecture seem — recalling a school or offices.

Uncommon objects brought here by the artist Helga Natz inhabit twenty-three on the first floor. In each room one of them is placed on the floor. No pedestals artificially separate the sculptures from the rest of the space. On the contrary, the objects seem to have a natural way of enlivening their environment room by room, as if they belonged right where they are.

Maybe the simple forms, the small dimensions, and the decidedly limited range of materials characterizing the sculptures are what give the impression that they are in their natural surroundings. Not only do the works hold their own in these uniform spaces, but they also add a different structure to the rooms and create a new experience of discovery in the space.

ten sich in den uniformen Räumen nicht nur, sondern geben diesen eine neue Struktur, machen sie auf eine ganz neue Art erfahrbar.

Und ihre Einzigartigkeit lässt einen in jedem Raum aufs Neue staunen. Eine jede Skulptur wirkt in ihrer Schlichtheit so vollkommen und gereift, dass man ein wenig Distanz hält. Während man den Raum durch die Präsenz des Kunstwerks unmittelbar begreift, dieses eine gewisse Nähe schafft, bleibt die Skulptur selber autonom, entrückt, unantastbar. Jede von ihnen scheint ein Geheimnis in sich zu tragen, das aus einer sehr konzentrierten Balance von Material und Form besteht. So begeht man die Kammern nacheinander mit stetig wachsender Neugierde. Die eintönige Gleichheit der Räume hat man indessen längst vergessen, vielmehr entdeckt man durch die mit den Skulpturen eingezogene Lebendigkeit auch hier immer weitere Details.

Gegensätzlichkeiten sind geradezu ein Hauptwesenszug der Arbeiten von Helga Natz. Häufig haben wir es mit Verbindungen von Materialien zu tun, die zunächst konträr erscheinen. Wie zum Beispiel Wachs mit Tinte, Blei mit Wachs oder Wasser, Kupfer mit Fett. In einer von ihr hergestellten Beziehung treffen Materialien von unterschiedlicher Dichte und Festigkeit aufeinander, werden in der Form zusammengeführt. Dabei besteht der Arbeitsprozess aus einem „Geben und Nehmen" (Helga Natz). Die Künstlerin sucht mit dem Material nach der Lösung für das Zusammenspiel aus Form, Farbe und Material.

Bei der Skulptur Nr. 138 hat die Künstlerin eine zunächst flache Bleiplatte durch Schneiden und Beschlagen mit einem

In each room one marvels at a new, unique piece. Each sculpture seems so perfect and ripe in its utter simplicity that one tends to keep one's distance. While the presence of the artwork opens up the room and creates a certain sense of intimacy, the sculpture itself remains autonomous. Each work seems to hold a secret deep within that is made from a very concentrated balance of material and form. One moves from room to room with increasing curiosity. The monotonous similarity of the rooms is forgotten, and instead, even here, one constantly discovers new details that are invoked by the liveliness of the sculptures.

Contrasts are central element in the works of Helga Natz. Often we are confronted with a combination of materials that initially seem antithetical. For example, wax and ink, lead and wax or water, copper and fat. The intention of the artist is join these materials in a harmonious whole, and she creates relationship, that brings together materials of different density and stability in a single form. The working process is a "give and Take" (Helga Natz). Through the material the artist searches for the one solution in the interplay of form, colour, and material.

In sculpture No. 138 the artist took a flat sheet of lead. Cutting and hammering, she transformed it into the three-dimensional from of a basin. This "formation" has left its marks. The inconspicuous non-precious metal has become a unique, distinctive piece. Its plasticity is underscored by the water it contains. The discrepancy between the two materials has been overcome: both elements − lead and water − are fused as sculpture.

Hammer in einen dreidimensionalen Körper, eine Schale verwandelt. Dessen „Formung" hat Spuren hinterlassen. Das unscheinbare, unedle Metall ist zum einmaligen, unverwechselbaren Stück geworden, dessen Plastizität durch das Wasser darin betont wird. Die Unterschiedlichkeit der beiden Materialien wurde also überwunden, beide Elemente – Blei und Wasser – sind zusammen als Plastik verbunden.

Im Gegensatz zu der absoluten Präzision, mit der die Werke entstehen und der Perfektion, in der sie sich uns zeigen, steht etwas anderes. Bei längerem, staunendem Betrachten wird ihre Fragilität deutlich. Ein kleiner Stoß oder eine unbedachte Bewegung kann die Skulpturen verletzen, sie unwiederbringlich zerstören. Und so ist es wohl die Aura des Einzigartigen, die die Begegnung mit den Objekten von Helga Natz besonders prägt.

Vom KWEA kommend, fährt man zurück auf der mehrspurigen Straße Richtung Berlin Mitte. Die Ruhe lässt man hinter sich, findet sich augenblicklich im Großstadtbetrieb wieder und nimmt doch ein in sich stimmiges Bild mit, das Gefühl, etwas selten Gewordenes erlebt zu haben.

There is something else that contrasts the absolute precision with which the works are created and the perfection with which they unfold. Taking time to admire the works, one becomes aware of their fragility. One little push or an inadvertent movement could damage the sculpture and destroy it irretrievable. It is this aura of the inimitable that permeates an encounter with objects by Helga Natz.

Returning from KWEA, one drives back over a multi-lane road in the direction of Berlin-Mitte. One leaves a sense of peace behind and instantly finds oneself again in the midst of the city rush. But a coherent image remains, the feeling of having had what has become a rare experience.

Translated by: Laura Schleussner

Kammer | Chamber 1: Nr. 162, 2001,
Gips | plaster, 17,5 x 17,5 x 12 cm,
6,9 x 6,9 x 4,7 in

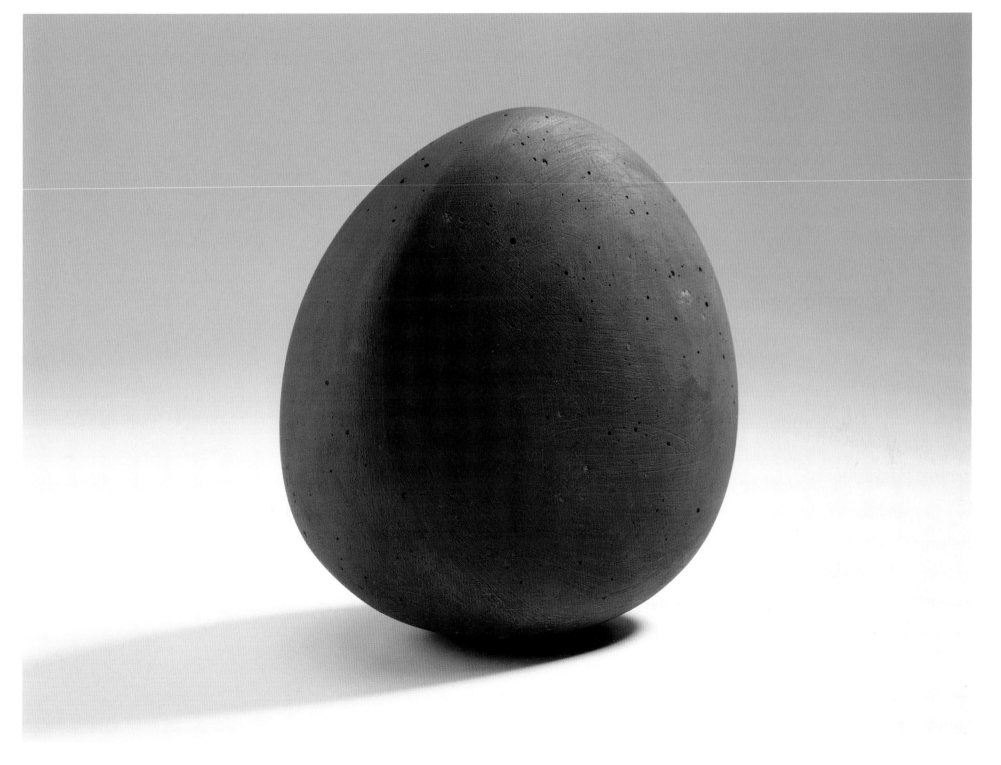

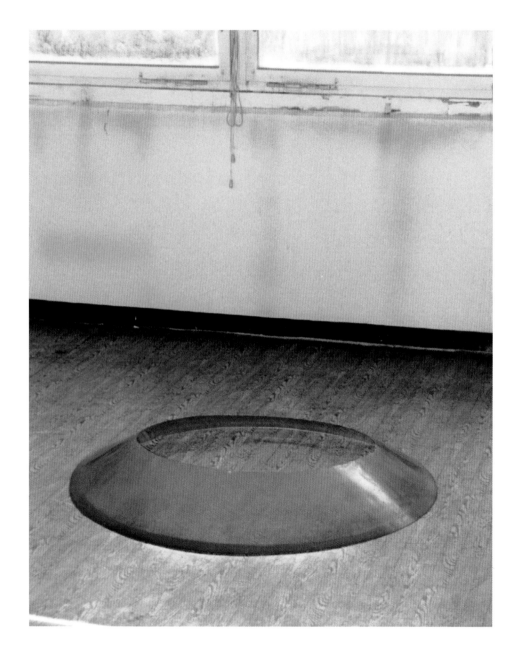

Kammer | Chamber 2: Nr. 58, 1990,
Vulkollan (Kunstgummi) | synthetic rubber,
h 16/7 Ø 110 cm, h 6,3/2,7 Ø 43,3 in
Sammlung | collection Hoffmann,
Berlin, Germany

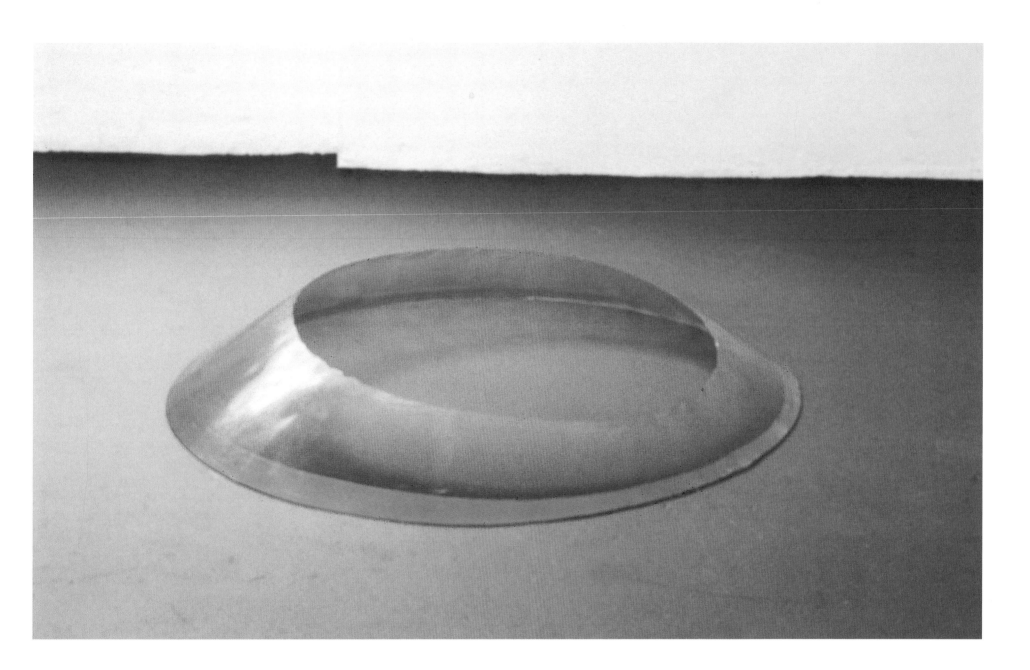

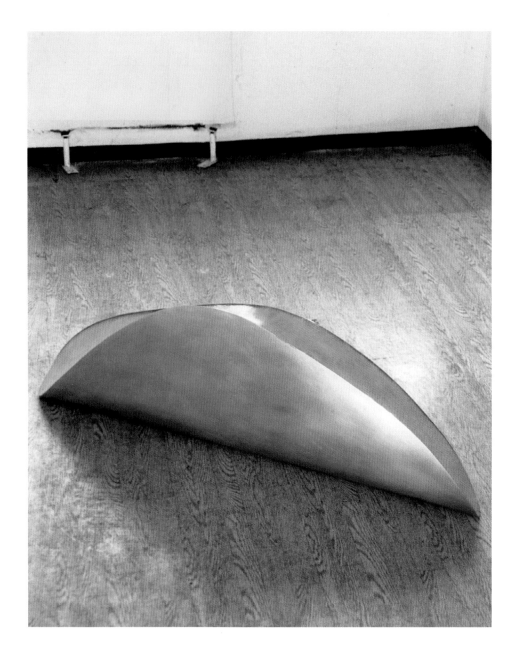

Kammer | Chamber 3: Nr. 73, 1991,
Alu & Wachs | alu & wax, 48 x 120 x 18 cm,
18,9 x 47,2 x 7 in

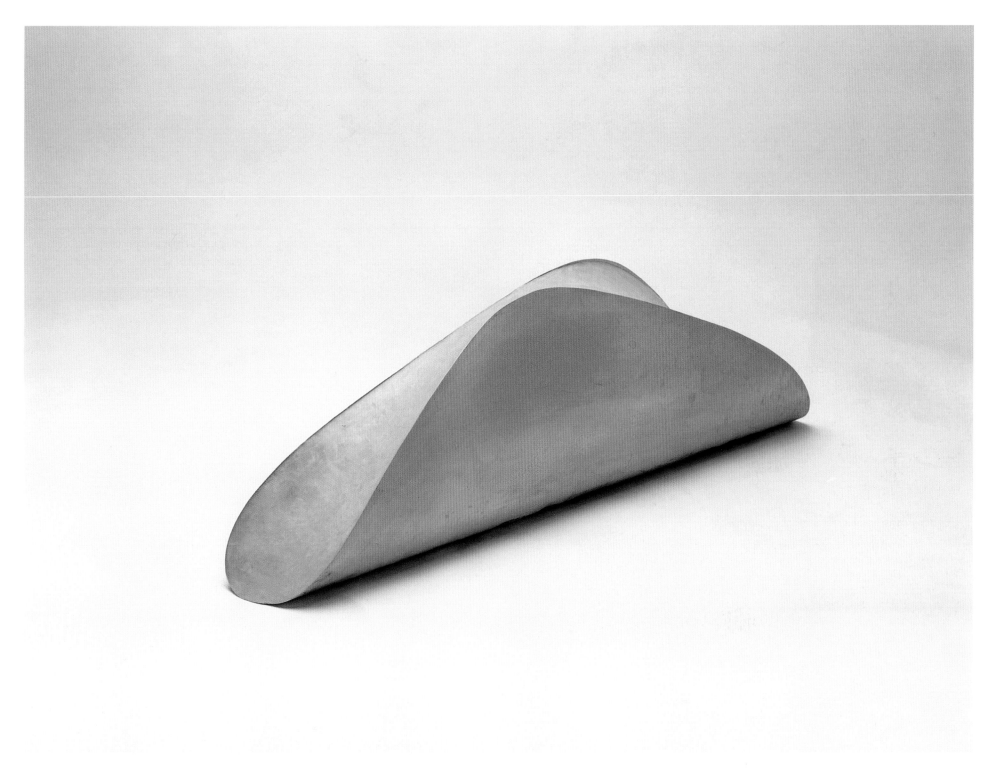

Kammer | Chamber 4: Nr. 115, 1996,
Wachs & Kupfer | wax & copper,
11,5 x 53,5 x 30,5 cm, 29,2 x 20,8 x 12 in

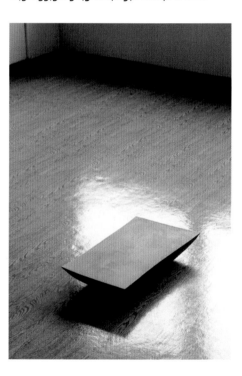

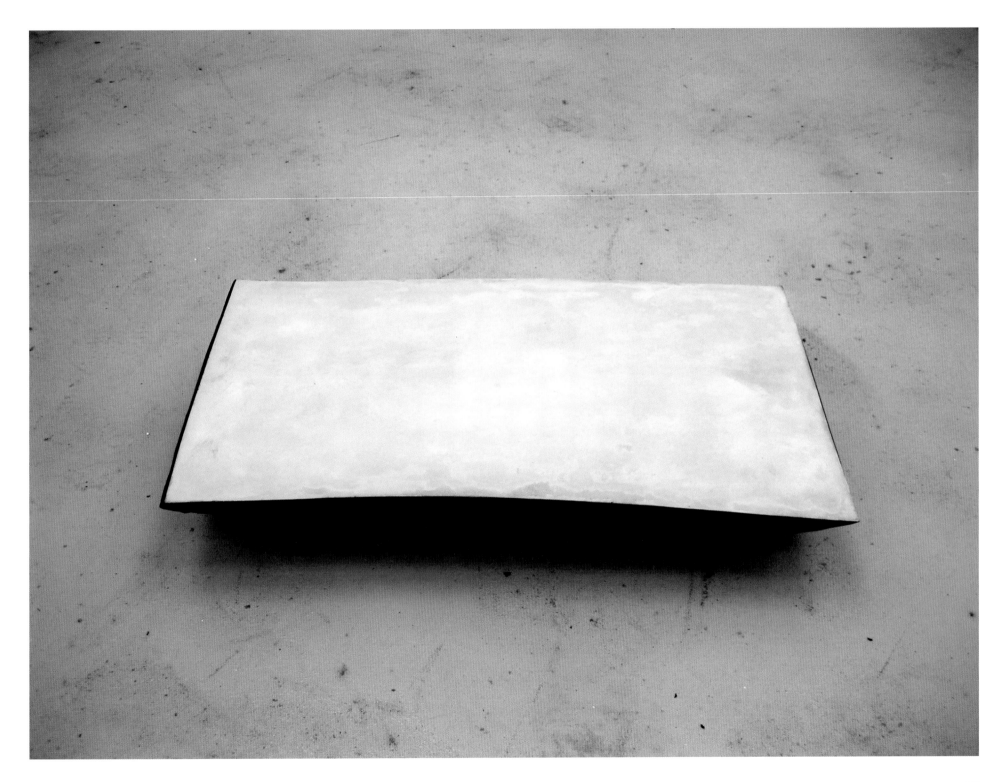

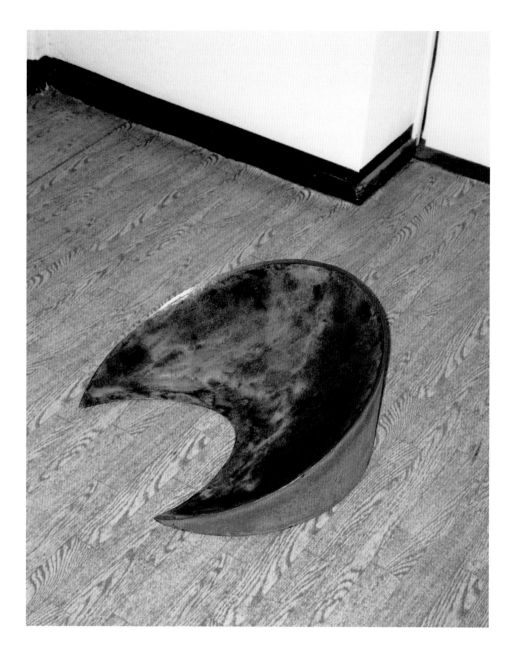

Kammer | Chamber 5: Nr. 78, 1991,
Eisen & Wachs | iron & wax, h 23 Ø 50 cm,
h 9 Ø 19,7 in

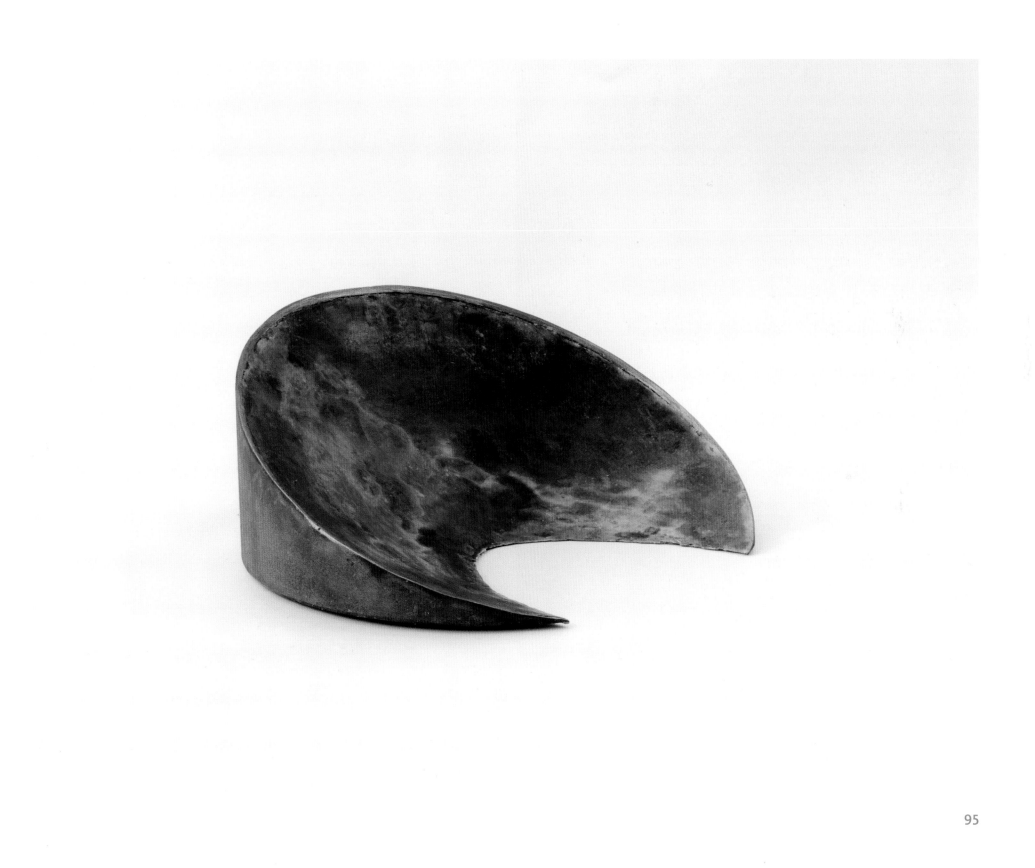

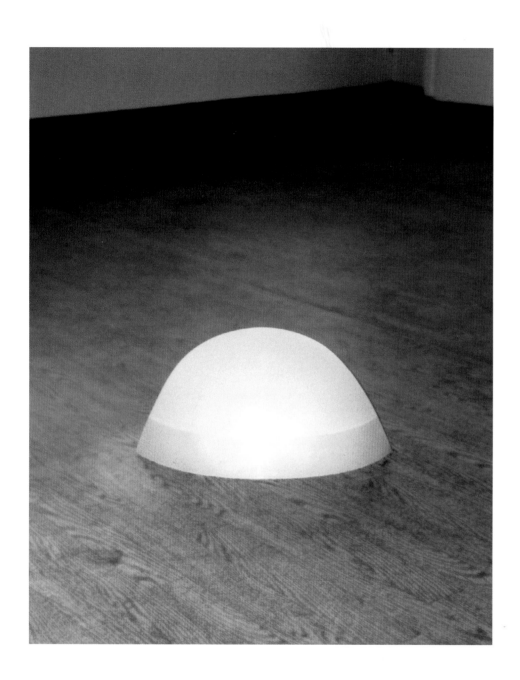

Kammer | Chamber 6: Nr. 79, 1991, Wachs |
wax, 20 x 20 x 35 cm, 7,9 x 7,9 x 13,8 in
Sammlung | collection Ivana de Gavardie,
Paris, France

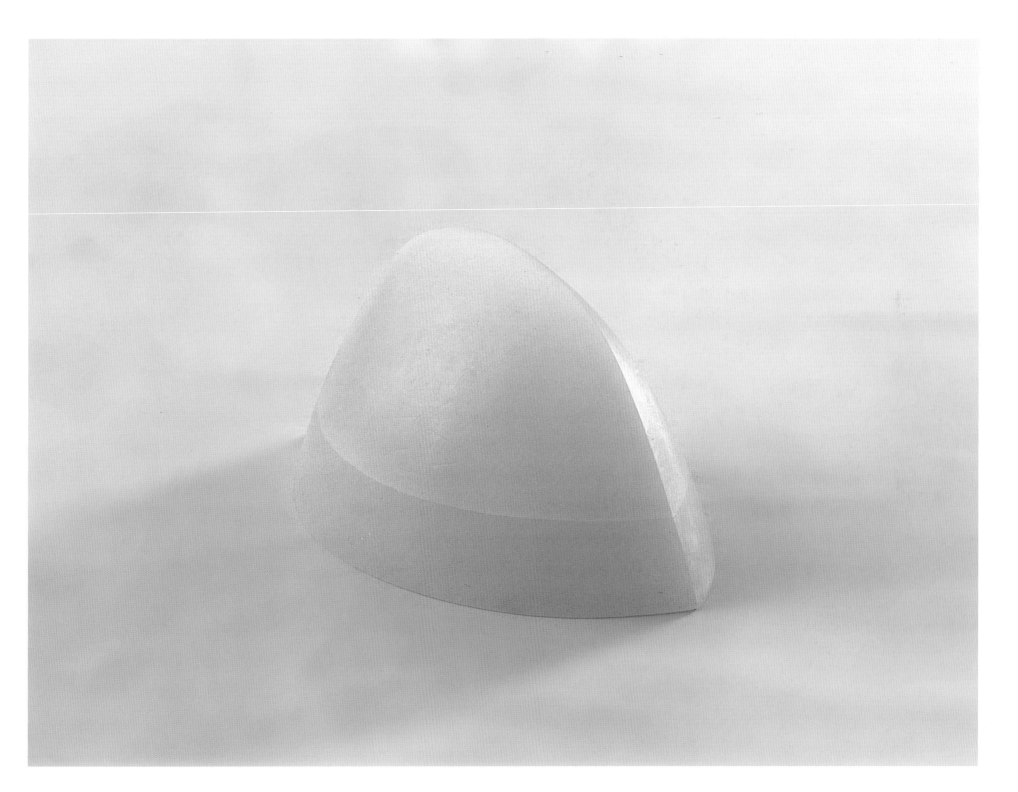

Kammer | Chamber 7: Nr. 106, 1995,
gebranntes Holz | burned wood,
t 4 Ø 66 / 40,5 cm,
depth 1,6 Ø 26 / 16 in

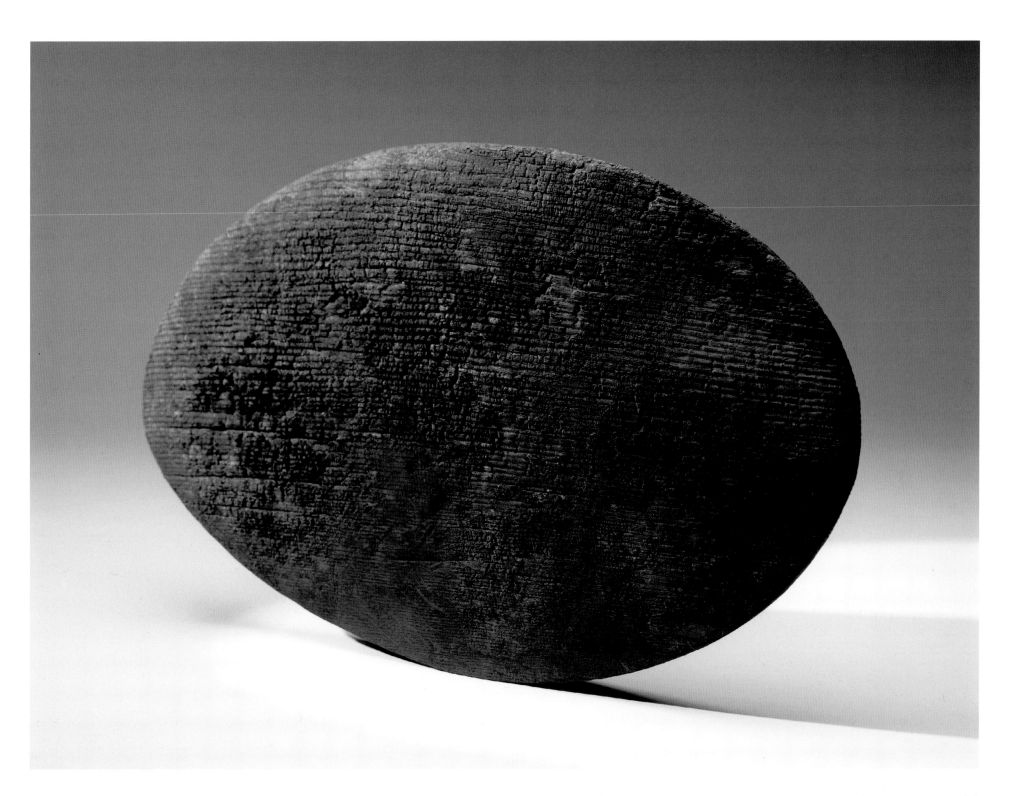

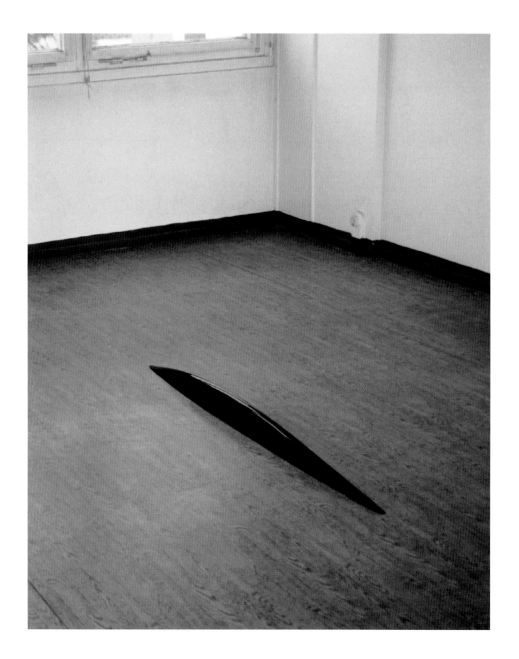

Kammer | Chamber 8: Nr. 89, 1992, Acryl, 10 x 125 x 7,5 cm, 4 x 53 x 3 in

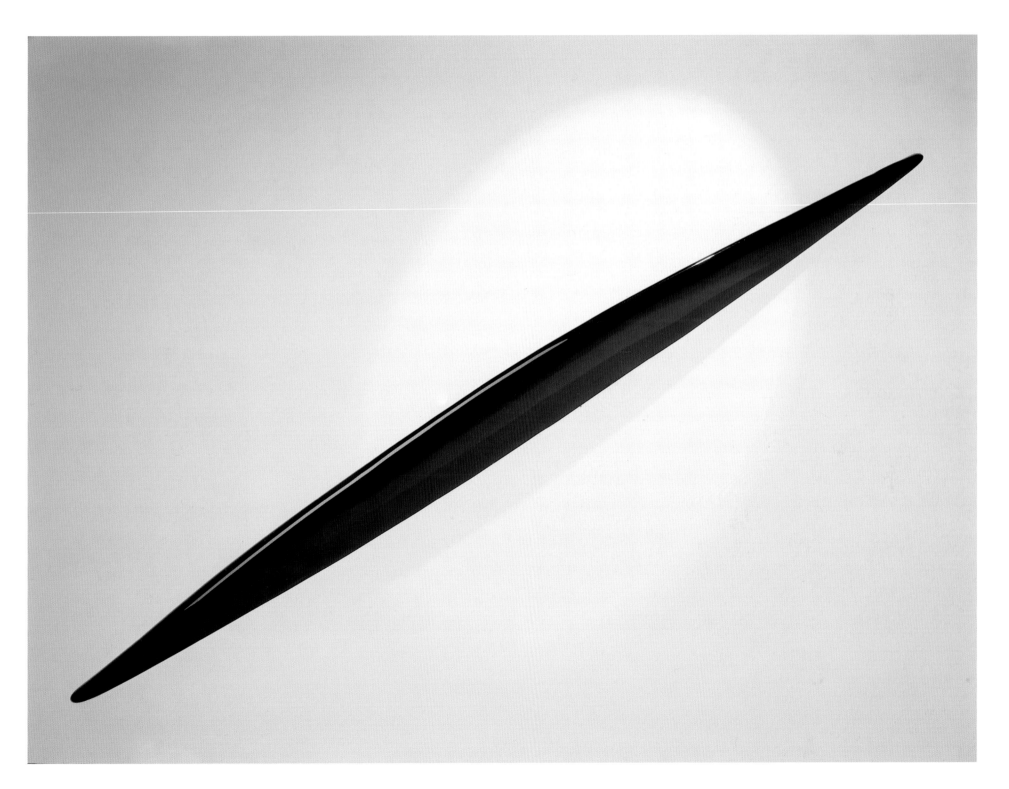

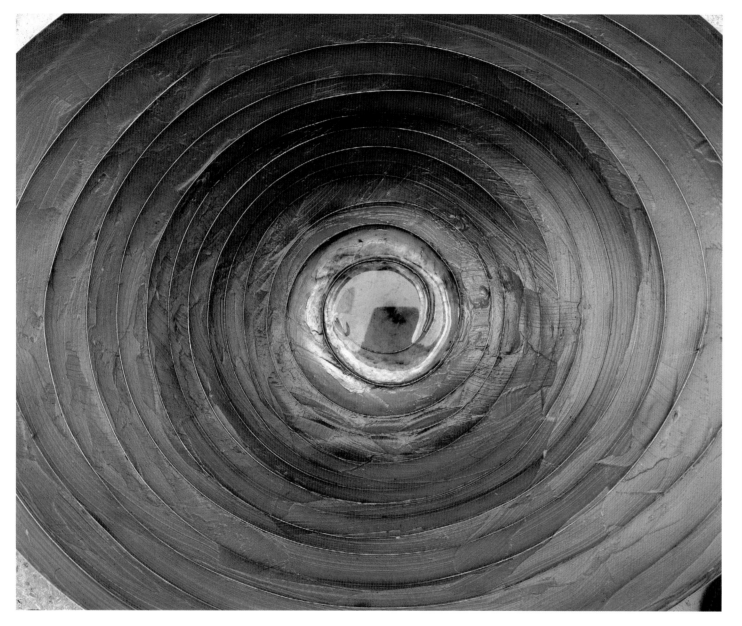

Kammer | Chamber 9: Nr. 104, 1995, Metall & Fett | metal & grease, h 15, Ø 55/44 cm, h 5,9 Ø 21,7/17,3 in

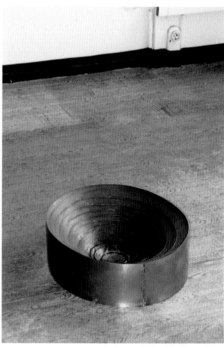

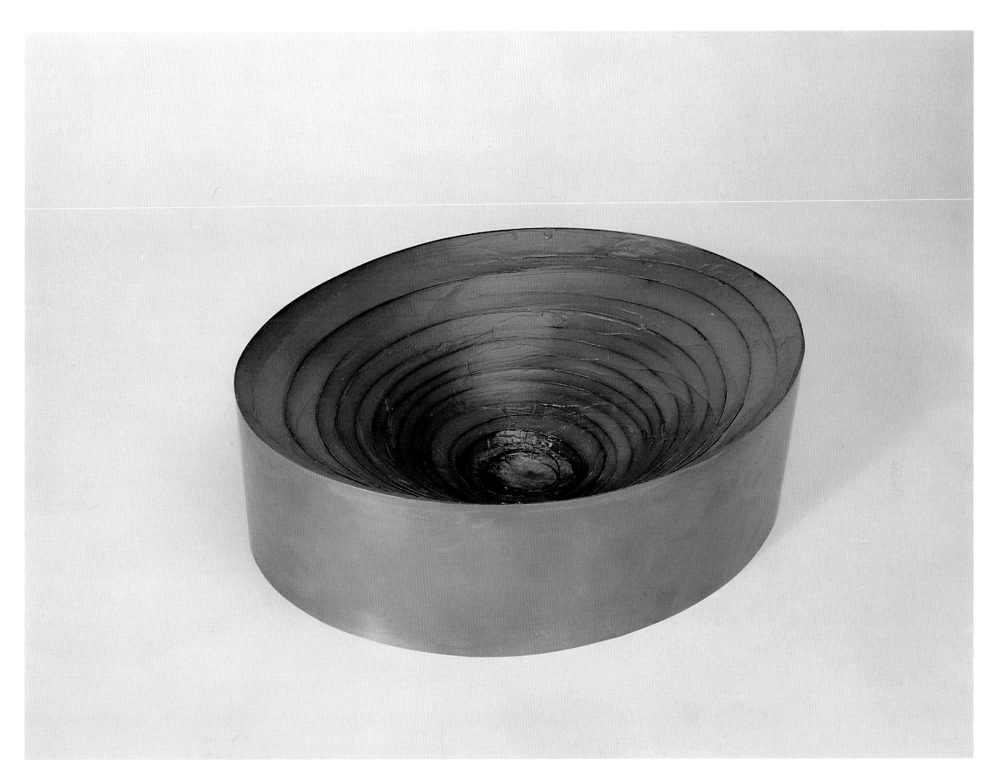

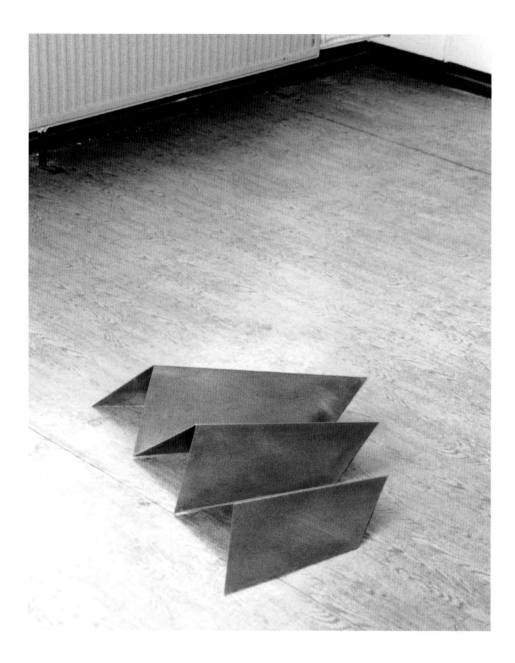

Kammer | Chamber 10: Nr. 125, 1997, Stahl | steel, 14 x 58 x 70,5 cm, 5,5 x 22 x 28 in

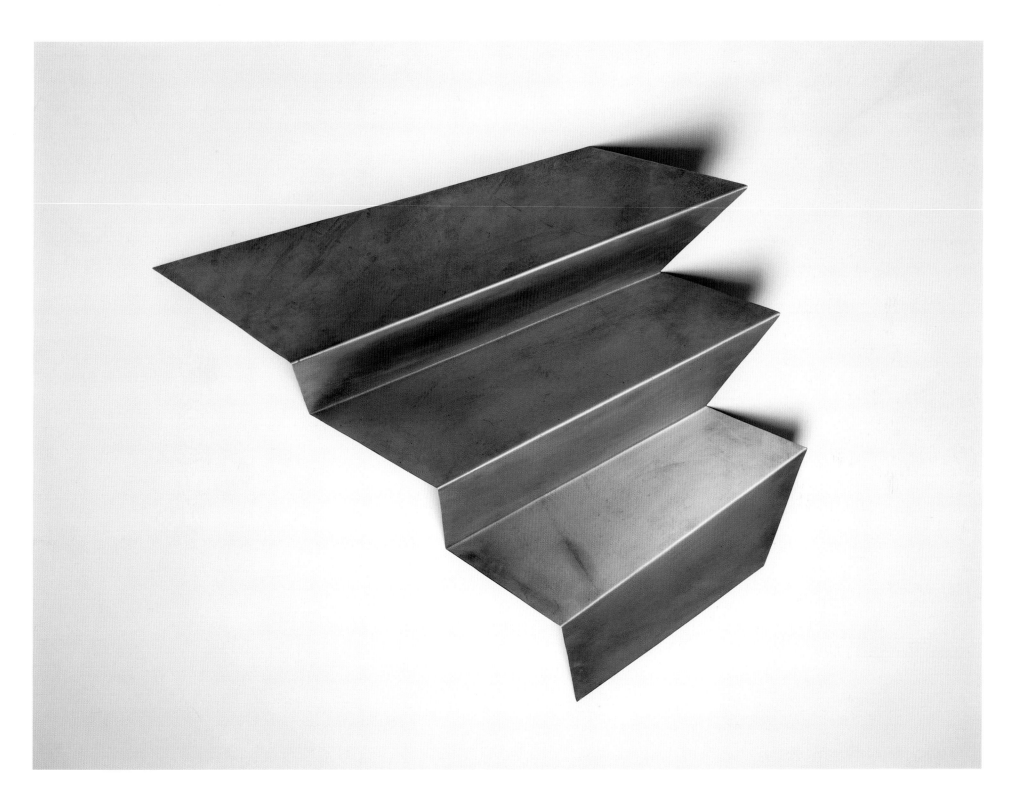

Kammer | Chamber 11: Nr. 126, 1997, Stahl & Wachs | steel & wax, 14 x 58 x 70,5 cm, 5,5 x 22 x 28 cm

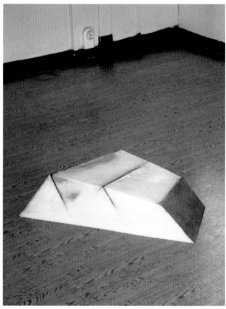

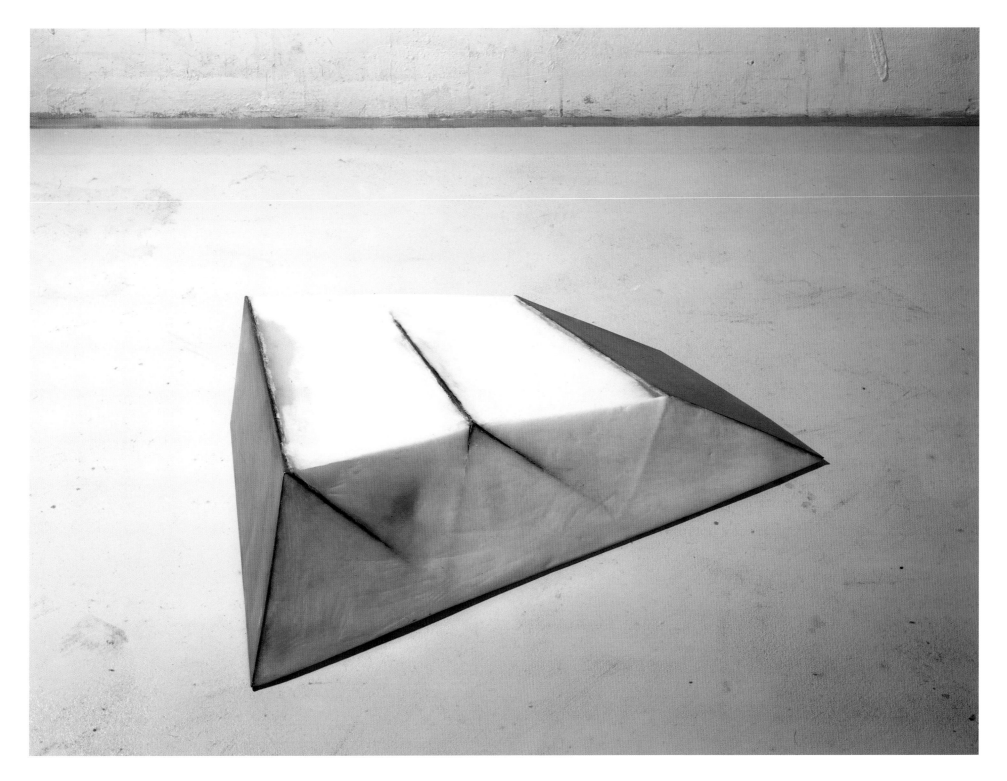

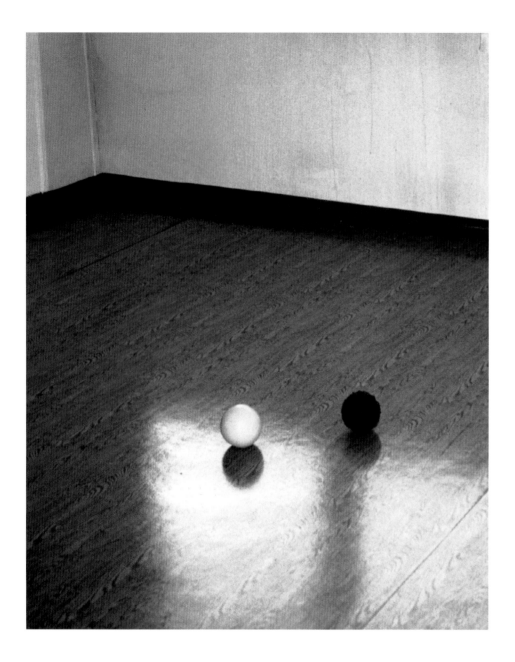

Kammer | Chamber 12: Nr. 128, 1998,
Kupferdraht & Wachs | cooperwire & wax,
Ø 11 cm, 4,3 in
Auflage | edition V
Leihgeber | lender: III / V IMI,
Düsseldorf, Germany

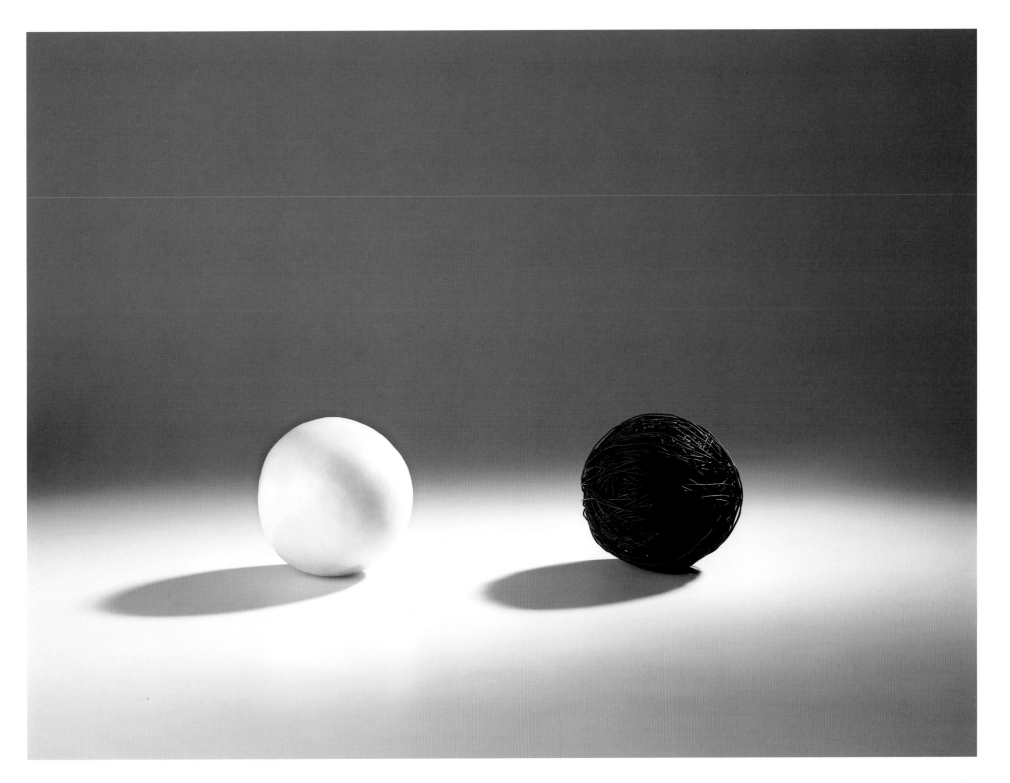

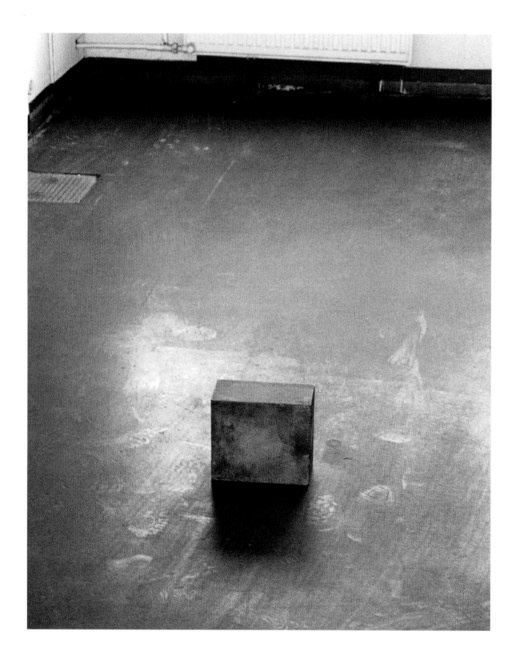

Kammer | Chamber 13: Nr. 110, 1995,
Eisen | iron, 17 x 19,5 x 9,5 cm,
6,7 x 7,8 x 3,7 in

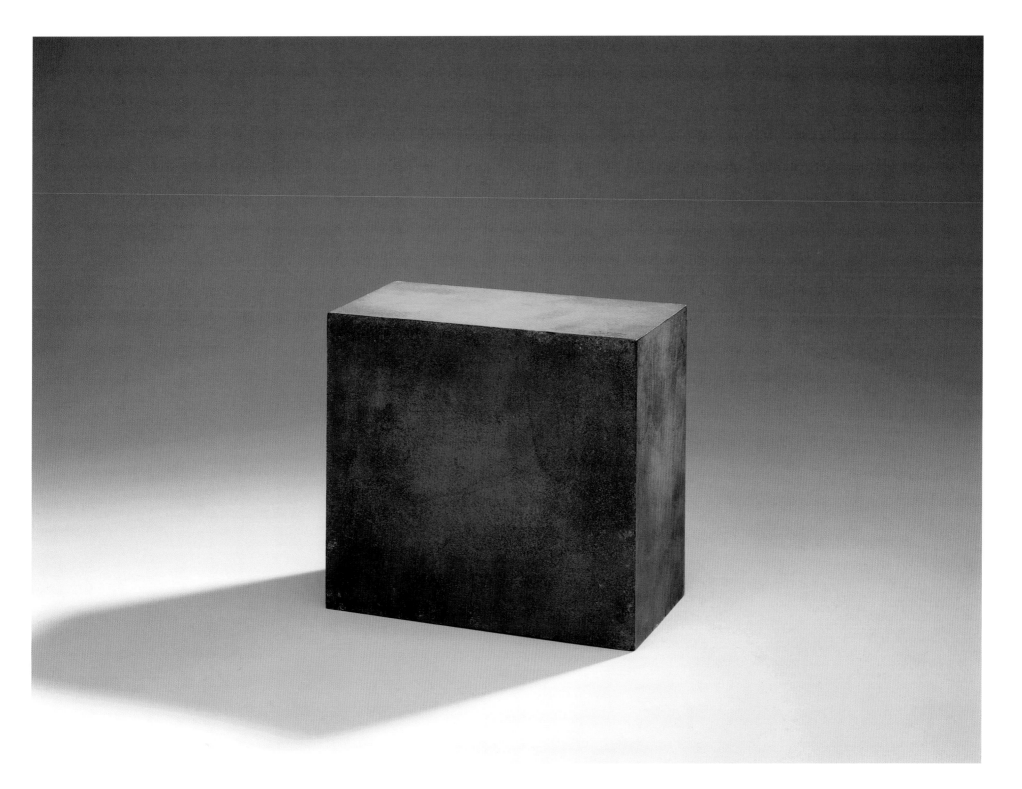

Kammer | Chamber 14: Nr. 166, 2002,
Blei & Tinte | lead & ink, 8 x 37 x 47,5 cm,
3,2 x 14,6 x 18,7 in, Auflage | edition IV

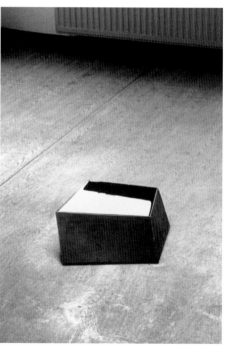

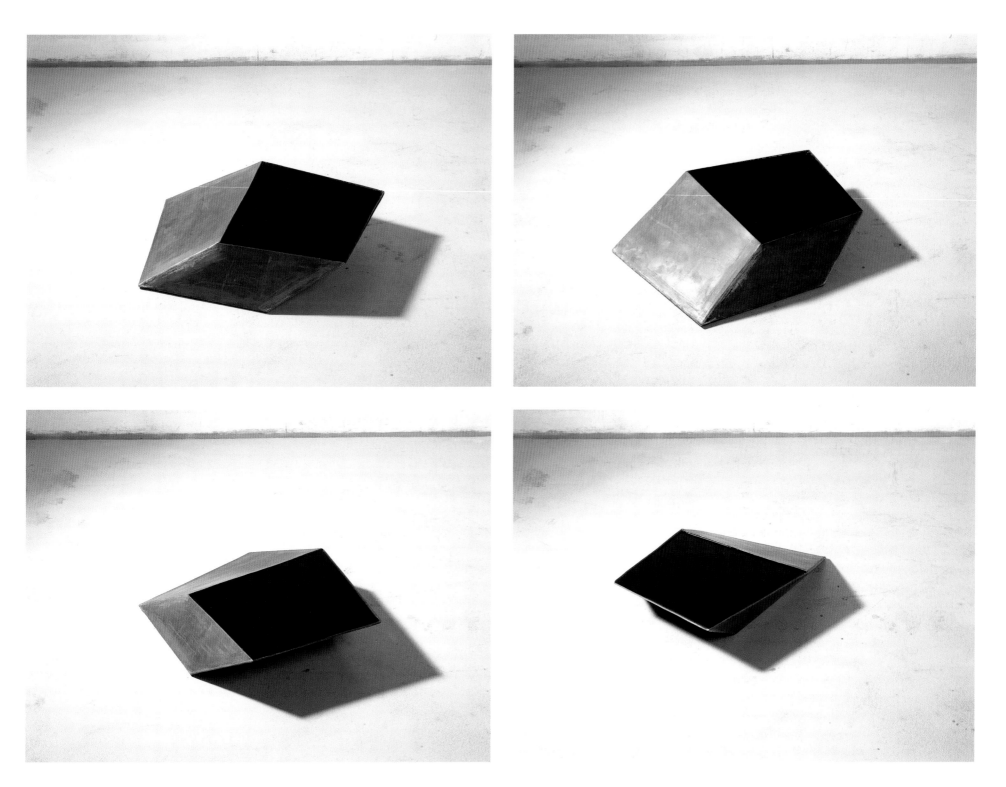

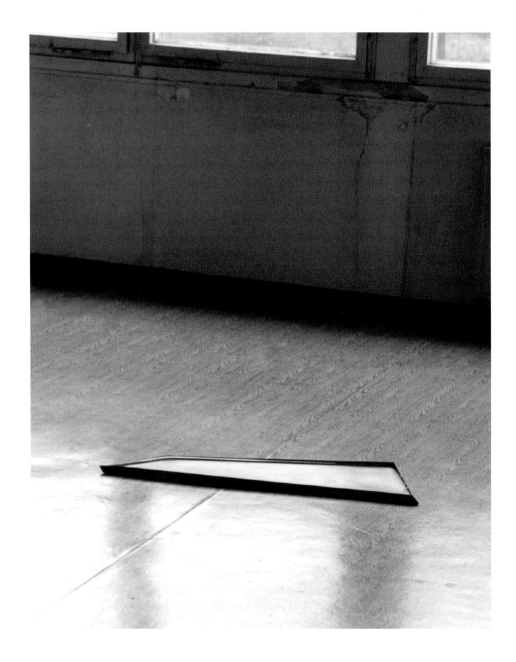

Kammer | Chamber 15: Nr. 167, 2002, Kupfer,
Milch + Wasser | copper, milk + water,
1,8 x 94,5 x 30 cm, 0,7 x 37,2 x 11,8 in

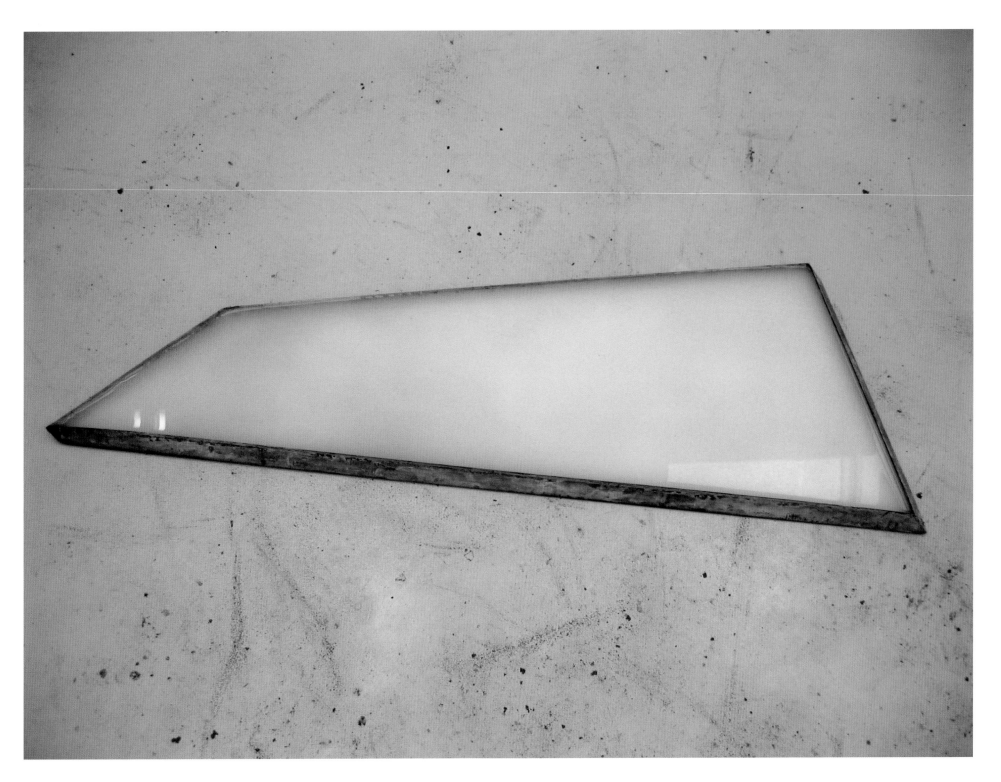

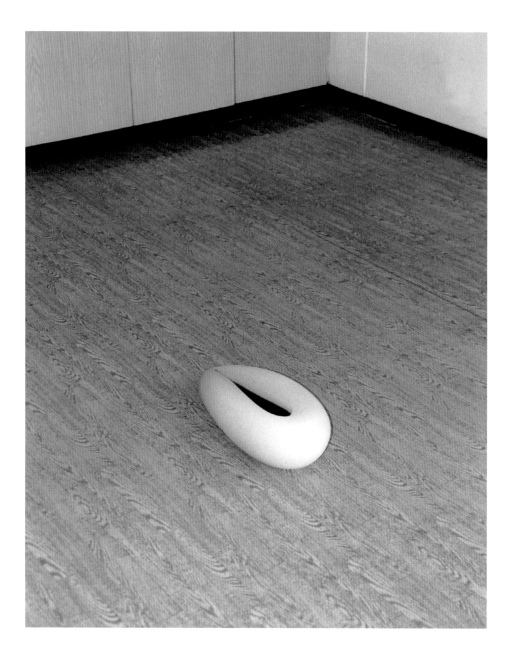

Kammer | Chamber 16: Nr. 137, 1999,
Wachs & Tinte | wax & ink,
16 x 23 x 54 cm, 6,3 x 9 x 21,2 in

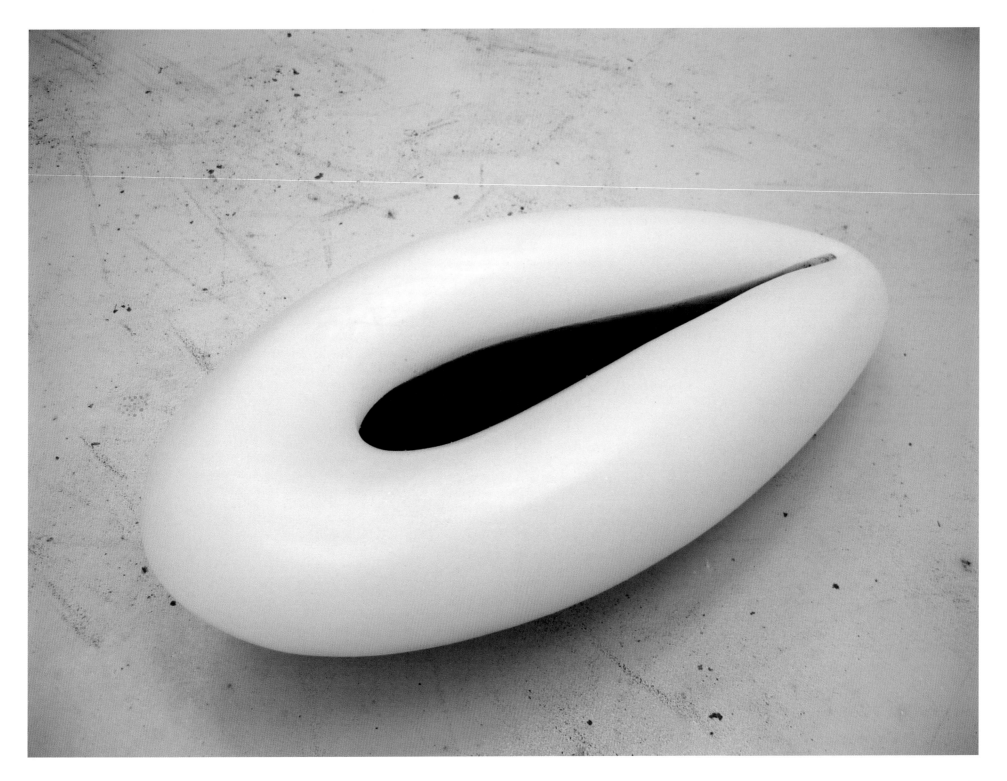

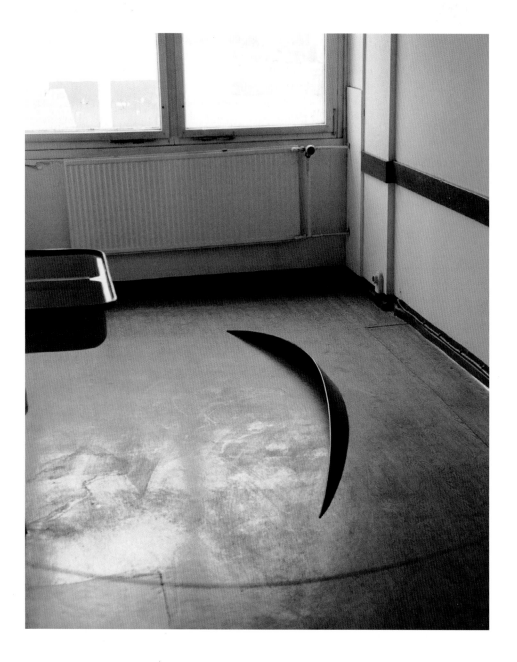

Kammer | Chamber 17: Nr. 134, 1998,
Alu | alu, 14 x 0,5 x 244 cm, 5,5 x 0,2 x 96 in

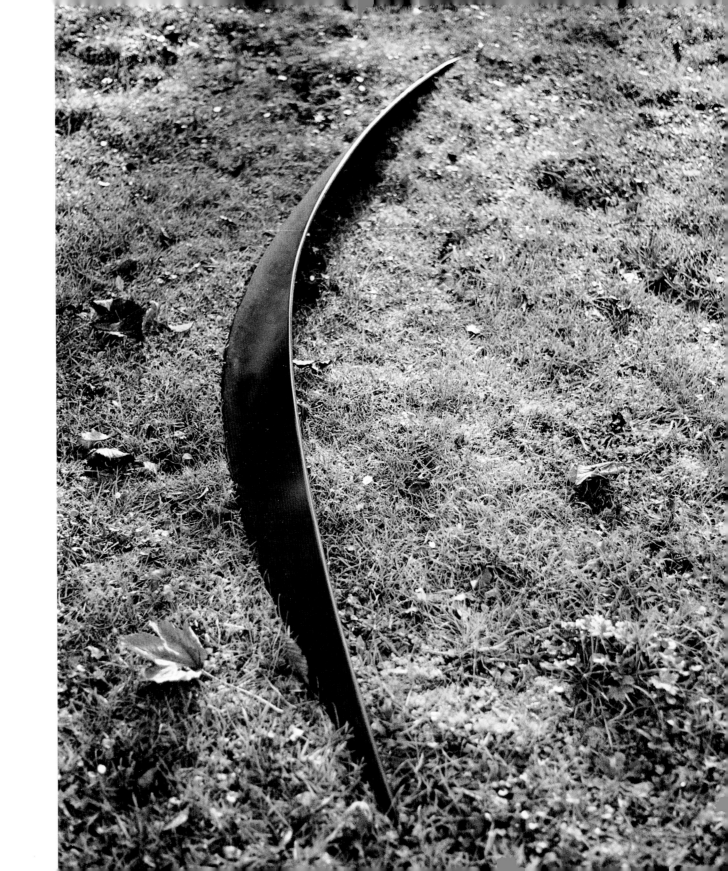

Kammer | Chamber 18: Nr. 138, 1999,
Blei & Wasser | lead & water,
h 1,0 Ø 86 cm, h 0,4 Ø 33,8 in

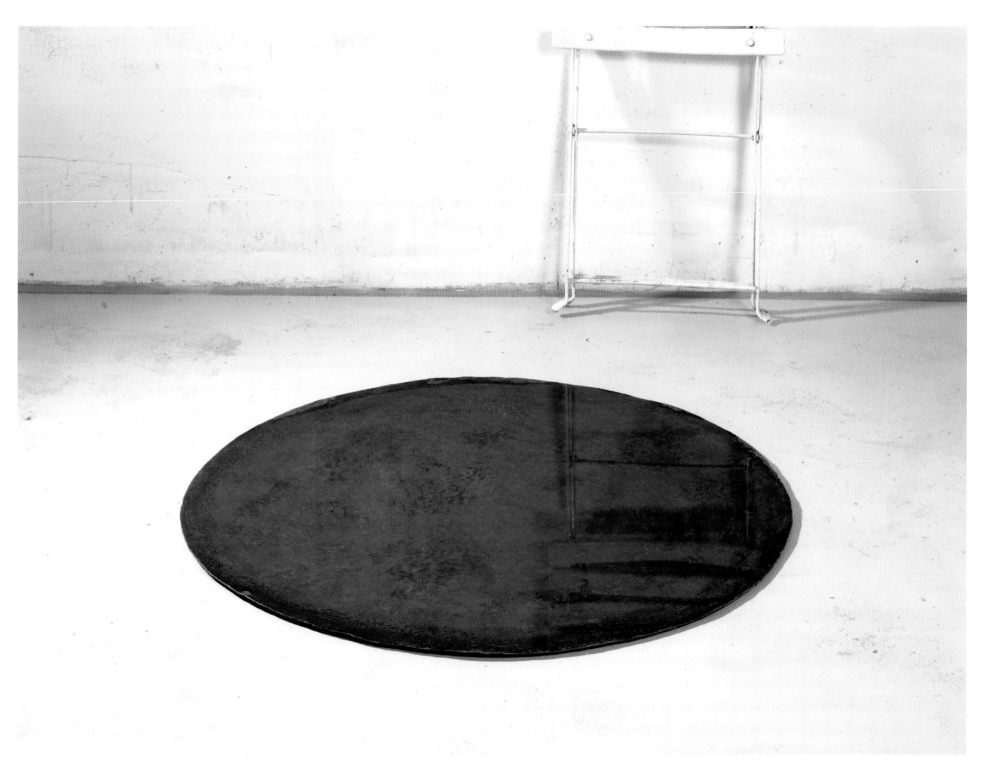

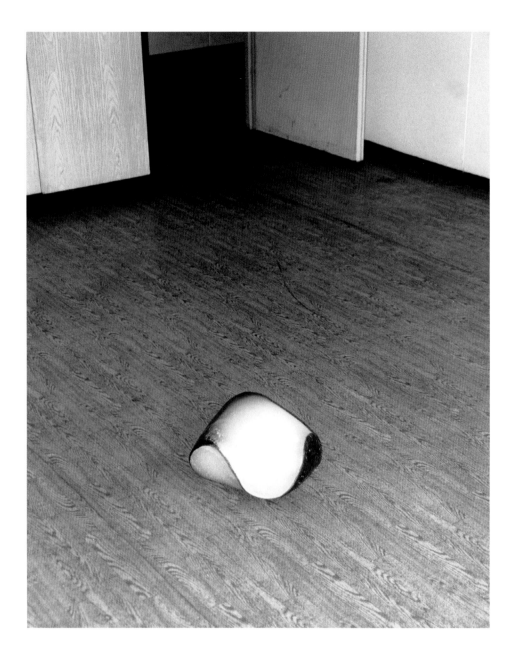

Kammer | Chamber 19: Nr. 164, 2001,
Blei & Wachs | lead & wax, 20 x 28 x 32 cm,
7,9 x 11 x 12,6 in

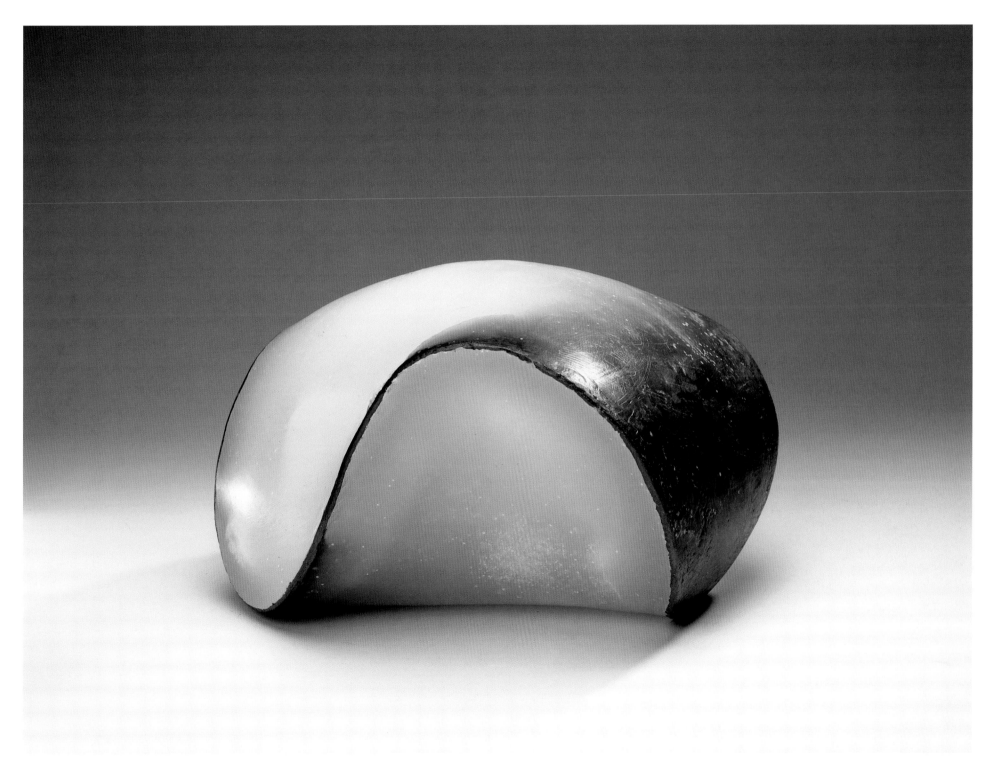

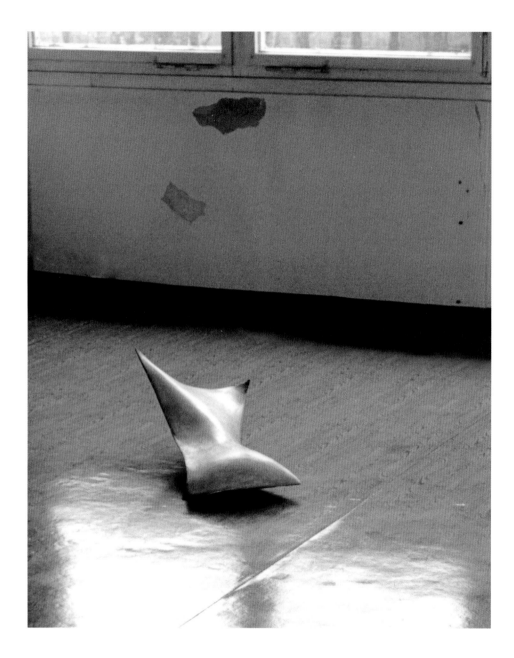

Kammer | Chamber 20: Nr. 165, 2002,
Blei & Wachs | lead & wax, 30 x 37 x 75 cm,
11,8 x 14,6 x 29,5 in

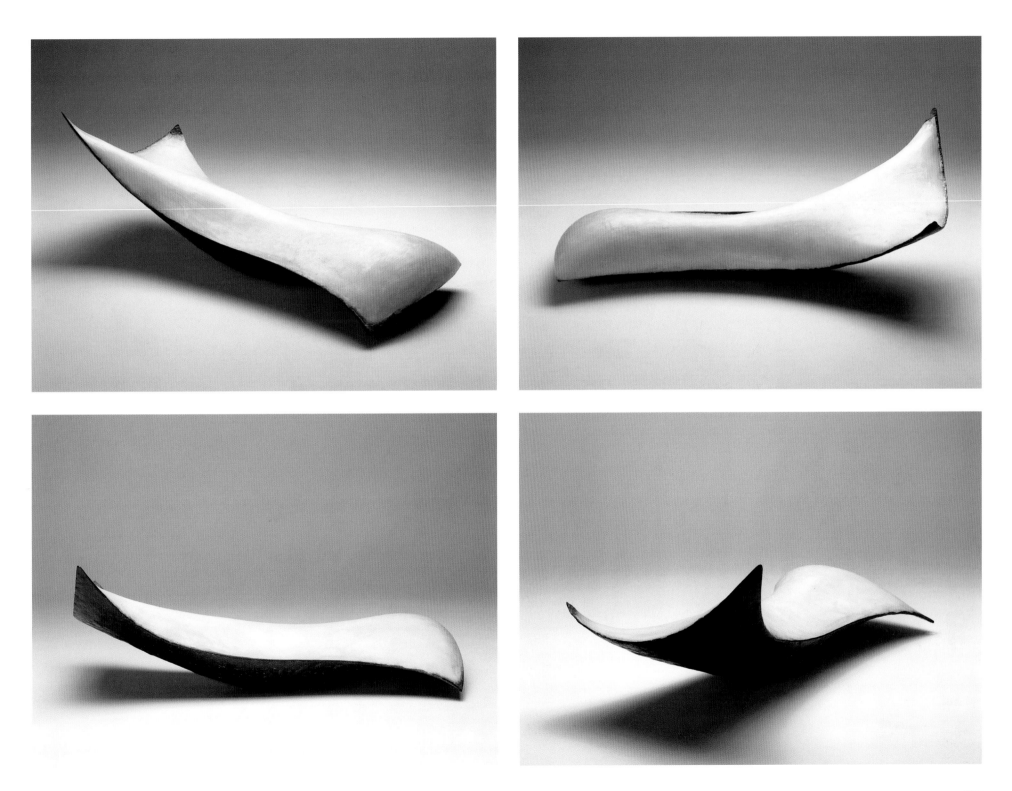

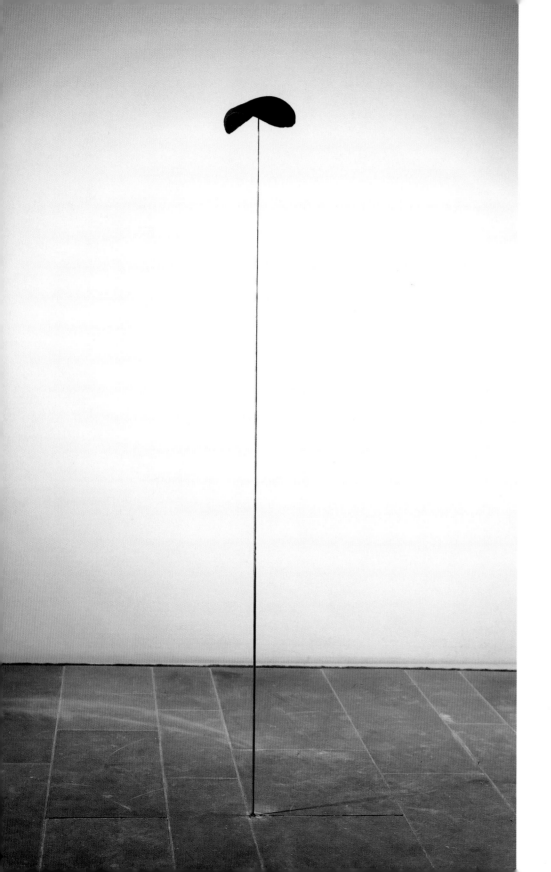

Kammer | Chamber 21: Nr. 144, 2000,
Ton + Pigmente & Stahlstange |
clay + pigments & steelstick,
170 x 30 x 25 cm, 67 x 8 x 10 in

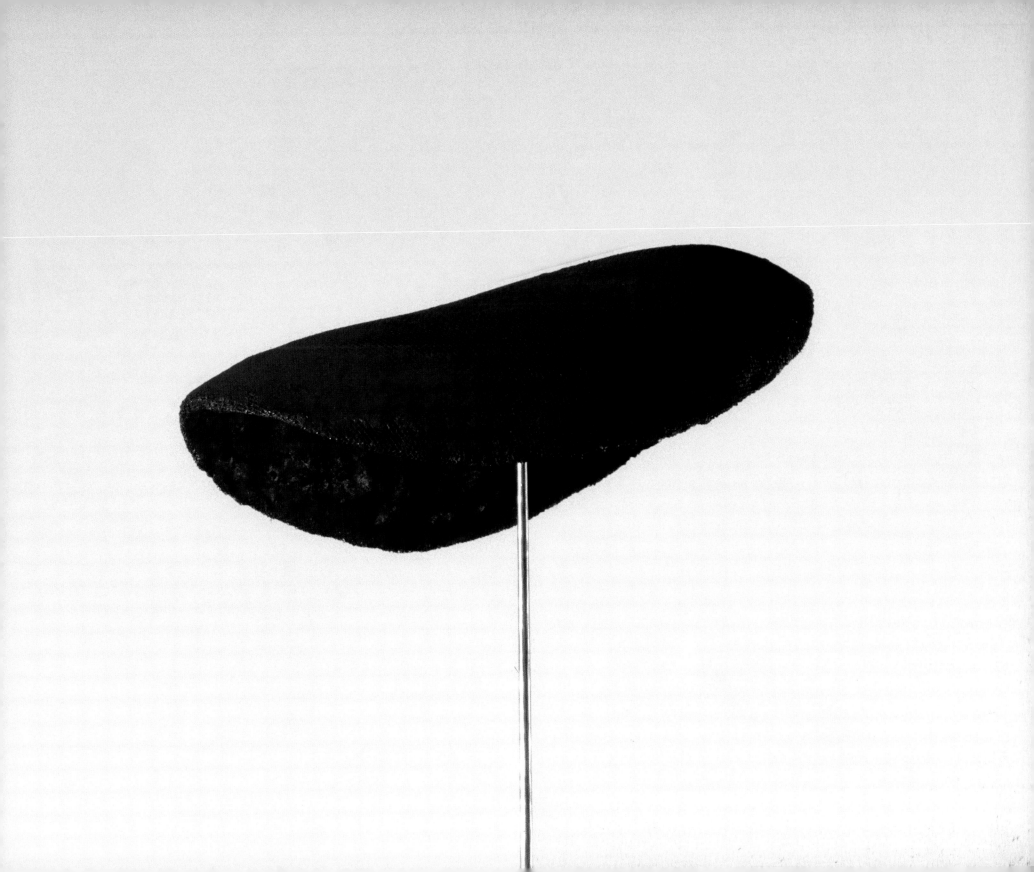

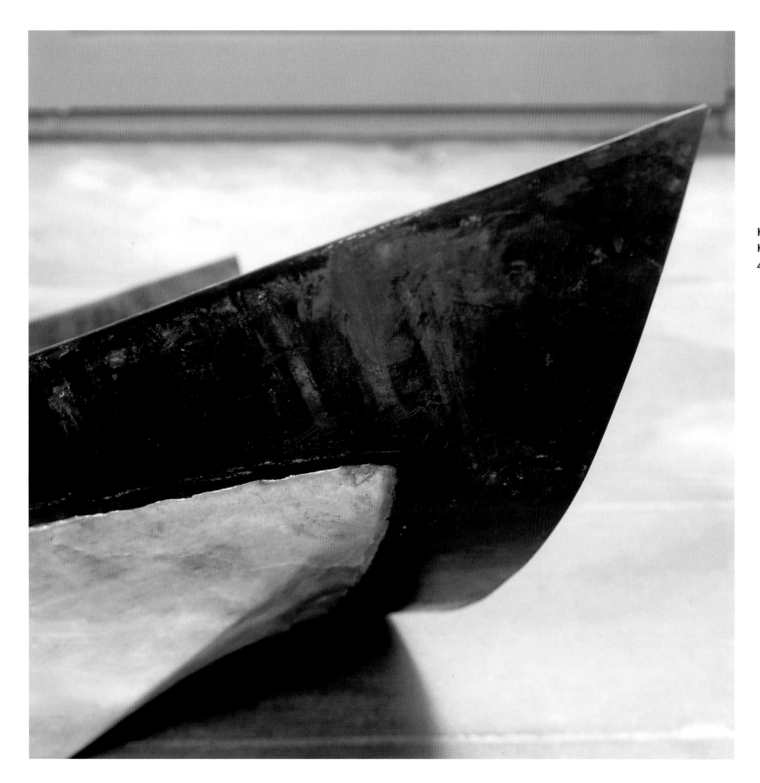

Kammer | Chamber 22: Nr. 156, 2000,
Kupfer & Wachs | copper & wax,
42 x 98 x 78 cm, 16,5 x 38,5 x 30 in

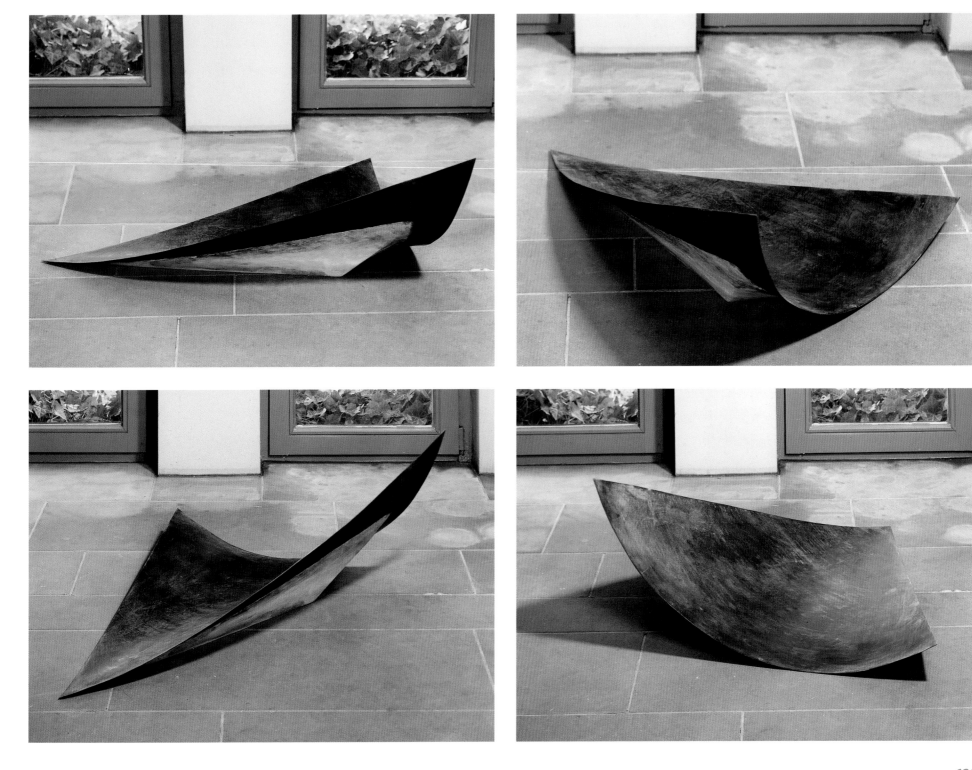

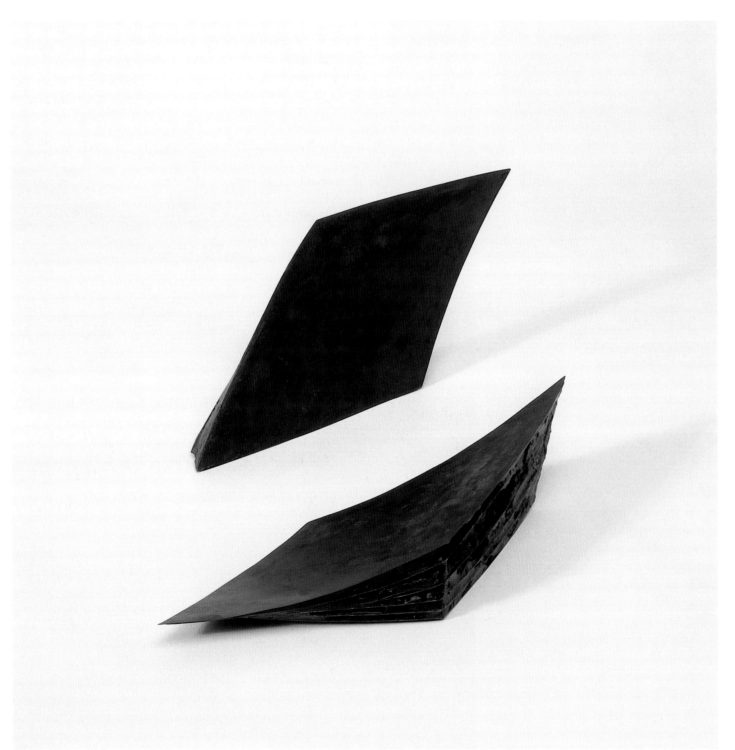

Kammer | Chamber 23: Nr. 116, 1996,
Kupfer & Wachs | copper & wax,
je 10 x 48/21 cm diagonal,
each 3,9 x 19/8 in diagonal

Ausgewählte, exemplarische Arbeiten in chronologischer Reihenfolge

Jahr	Kennzeichnung	Typ	Anmerkungen zur einzelnen Arbeit	Allgemeine Anmerkungen
1986	Nr. 15		kleine „Pyramide", Seiten leicht gebogen	1) 1986 prägt sich Typ III (zwei Teile – eine Form) als Teilung einer Formeinheit (—+—), 1987 Typ IV als Verdopplung einer Form aus (——).
	Nr. 22	I/III	zwei Formen, noch miteinander verbunden, Beginn von Typ III	
	Nr. 26	III	deutliche Ausbildung von Typ III – aufeinanderliegende Teile	2) alle Arbeiten sind aus Gips
	Nr. 35	III	aufeinanderliegende Teile mit Spalt	Arbeitsvorgang: diverse Herstellung der entsprechenden Hohlform („Mantel" aus Ton), Eingießen von Gips
1987	Nr. 37	IV	Ausbildung von Typ IV (liegend)	Einfärbung durch Einrühren der Farbe in flüssigen Gips bzw. von Pigmenten in Gipspulver
1987	Nr. 41	IV	„Hehrendes" Paar	
1988	Nr. 48	III	„gespaltene Pyramide – zwei dreiseitige Pyramiden bilden eine vierseitige	

131

Jahr	Kennzeichnung	Typ	Anmerkungen zur einzelnen Arbeit	allgemeine Anmerkungen
1989	Nr. 49a	III	Hier werden die Grenzen des Materials Gips deutlich: Arbeit sollte größer sein – in Gips nicht möglich, da zu schwer später: „Strohhaus" - Material: Stroh/Wachs (Nr. 81)	Aus den begrenzten Möglichkeiten des Materials Gips ergibt sich:
1990	Nr. 50	I	auch hier: auftretende Schwierigkeiten mit Gips 1. wegen der Größe (Schwere) 2. sind die Kanten dieser sehr flachen Arbeit bruchempfindlich – später für solche Arbeiten andere Materialien (Nr. 124: Aluminium, Nr. 138: Blei, Nr. 157: Kupfer/Wachs) ect.	1. andere Materialien (in Reihenfolge): Kunstgummi, Wachs, Metall
	Nr. 55	III	durch Boden hindurchgehend gedacht (Einbeziehung der Bodenfläche) später: Nr. 141 , Nr. 150, Nr. 155 ect.	2. Typ II (zwei Materialien – eine Form) Materialkombinationen: Aluminium/Wachs, Kupfer/Fett
	Nr. 56	I	Kunstgummi (Vulkolan) als erstes neues Material – Grund: 1. Problem auslaufender dünner Kanten gelöst, Ränder sehr dünn möglich - 2. weiches, flexibles, leicht ausschneidbares Material für diese Arbeiten gewünscht, das sich „warm" anfühlt	
	Nr. 58	I		illusionistisches Ausbrechen der Bodenfläche
	Nr. 66	II	erste Arbeit Typ II (zwei Materialien: Metall/Wachs) Metallfläche: geknickte Form (aus der Fläche entwickelt)	
	Nr. 68	II	Kupfer / Fett	

Jahr	Kennzeichnung	Typ	Anmerkungen zur einzelnen Arbeit	Allgemeine Anmerkungen
1991	Nr. 72	II	Aluminiumfläche, gebogen Hinweis: Nr. 73 (Teil II) ebenso entstanden	Entwickelung der Arbeiten Typ II geschieht aus der Fläche - einfachster, logischer Weg zur Herstellung der Form -
	Nr. 74	II	Rohrschnitt Nr. 77 Nr. 78 Nr. 74	in einigen Arbeiten wird das bereits gebogene Metall eines Rohres durch „Rohrschnitt" verwendet
	Nr. 83	II		
1992	Nr. 84	II	Schaumstoff / Wachs Material gewählt, weil biegbar und durch Wachs arretierbar - gleichzeitig: Verschmelzung der Materialien - Schaumstoff saugt sich voll, Farben beeinflussen sich gegenseitig	Eigenfarbe des Materials wichtig - in Kombination: Beeinflussung und Finden
	Nr. 85	II		
	Nr. 86	W	Wandarbeit - Negativform in Wand (bzw. übergangslos mit Wandfläche verbunden)	Wandarbeit taucht wieder auf (Negativform) neuer Farbigkeit - Natürlichkeit der Farben!
	Nr. 88	II	Torf / Wachs Material gewählt, weil es dem Material Erde sehr nahe kommt - Als Negativform wurde ein Hohlraum im Erdreich ausgehoben, in den das Wachs-Torf-Gemisch gegossen wurde. - ebenfalls: „Verschmelzung" der Materialien und gegenseitige Beeinflussung der Farben	

133

Jahr	Kennzeichnung	Typ	Anmerkungen zur einzelnen Arbeit	Allgemeine Anmerkungen
1993	Nr. 94	II	Metall/Gips	Thema: Natürlichkeit der Farben
	Nr. 97	II	Kupfer wurde gewählt, weil die Farben grün und schwarz, von deren Kombination die Idee zu der Skulptur ausging, natürlich erreichbar ist und zwar durch Oxydation (Schwefelleber färbt Kupfer schwarz, Säure grün)	Weitere Materialkombinationen bei Typ II (seit 1992): Schaumstoff/Wachs, Torf-Wachs-Gemisch/Drahtgeflecht, Metall/Gips, Heu/Wachs, Polyester/Tinte
1994	Nr. 100	II	Heu/Wachs	
	Nr. 102	II	wichtig: 1. Biegsamkeit des Materials (Weidenruten) 2. Natürlichkeit der Farben (Wachs als Farbe) zum ersten Mal: (nicht nur biegsames Material) Biegung stellt sich von selbst ein, ist durch das Material vorgegeben, wie in folgenden Arbeiten: Nr. 111, Nr. 112, Nr. 119, Nr. 120, Nr. 139	erste durch „natürliche" Biegung entstandene Form – Biegung als „Thema" wird in späteren Arbeiten immer wieder auftauchen
	Nr. 101	II	zum ersten Mal: Flüssigkeit als Material	erste Einbeziehung von Flüssigkeit

Jahr	Kennzeichnung	Typ	Anmerkungen zur einzelnen Arbeit	Allgemeine Anmerkungen
1995	Nr. 106	I	gebranntes Holz Vorgang: ovale Holzplatte wurde durch stundenlanges „Formen" im Schmiedefeuer an den Kanten auf minimale Stärke gebrannt zum ersten Mal: Einsatz der Farbe Schwarz in ihrer Negativ-Wirkung, als hoch – Veränderung des Ovals bis hin zum „Schlitz" durch Änderung der Betrachterposition	zum ersten Mal: Wiedererweiterung von Positiv-Negativ im Sinne illusionistischer Wahrnehmung der Farbe Schwarz – immaterielle Wirkung der Skulptur (Parallele zu Nr. 89)
	Nr. 107	IV	Holzstäbe an Wand gelehnt	zum ersten Mal: Einbeziehung der Wand als stützende Fläche für eine Bodenskulptur
	Nr. 110	I	millimetergenaues Vorformen in Ton, um die Form zu finden und die Maße festzulegen, da maschineller Schnitt (Volleisen) endgültig, nicht korrigierbar	scheinbar konstruierte, geometrische Form – (erste: Nr. 67) – solche, nur solche Formen werden vorher in Ton modelliert (als „Modelle"), um die genauen Maße zu finden, da später nicht mehr zu bearbeiten
	Nr. 111	IV	Weidenruten / Wachs (Siehe Text zu Nr. 102)	durch Biegung entstandene Form

135

Jahr	Kennzeichnung	Typ	Anmerkungen zur einzelnen Arbeit	Allgemeine Anmerkungen
1996	Nr. 112 	IV	mit Draht gebündelte Weidenruten (Siehe Text zu Nr. 102)	
	Nr. 113 		erste Rauminstallation Blech in Raum gepresst Biegen eines Bleches durch Pressen zwischen Decke und Boden	weitere durch Biegung entstandene Arbeiten
1997	Nr. 119 		Biegung durch Anlehnen eines dünnen Bleches an eine Wand - Das Verhältnis von Blechstärke, Länge, Zuschnitt, Abstand zur Wand bringt die angestrebte Biegung zustande. - wichtig: Schatten ist „zweites Material" zum Erfahren der Dreidimensionalität	Schatten als Material
	Nr. 120 	II	Thema: Biegung Stange wird durch kalt geschmiedeten Bleifuß am Boden gehalten - die exakt gewünschte Senkung wird durch entsprechende Bleispitze erreicht - Hinweis: Nr. 144	
	Nr. 122 	II	Kupfer/Gips (Kupfer mit Schwefelleber behandelt = schwarz)	

Jahr	Kennzeichnung	Typ	Anmerkungen zur einzelnen Arbeit	Allgemeine Anmerkungen
1997	Nr. 124	I	dauerhafte Biegung – Schatten wieder sehr wichtig (Siehe Nr. 119) Aluminiumplatte in eine endgültige Form gebogen (vorher schon Metallflächen gebogen, allerdings als Träger für ein weiteres Material (Typ II) – anderes Anliegen nämlich (z.B.:) scharfe Kanten zu ermöglichen	
1998	Nr. 128	IV/II	ungleiches Paar (gleiche Formen, verschiedene Materialien) Gewicht und Durchmesser beider Kugeln sind gleich, obwohl das spezifische Gewicht von Kupfer etwa das 10fache von Wachs beträgt	Arbeiten, in denen eine unerwartete Übereinstimmung der Gewichte der verwendeten Materialien auffällt
	Nr. 131	III/II	Sand / Stahl gestaffelte Stahlplatten im Wechsel mit Sand (Sand rieseln lassen!) ergeben Pyramide mit integriertem Kegel Gewicht des Sandes und der Stahlplatten ist gleich (zufällig bemerkt, als die Materialien getrennt von einander transportiert wurden.	erstes ungleiches Paar
	Nr. 133	I	Messing, geknickt zum ersten Mal: Knickung als "Thema" – so entsteht die Skulptur (vorher bei Nr. 66 Knickung angewendet, aber nicht als ausdrückliches Thema)	Knickung von Blech als Thema

137

Jahr	Kennzeichnung	Typ	Anmerkungen zur einzelnen Arbeit	Allgemeine Anmerkungen
1998	Nr. 136	II	Wachs/Gips zum ersten Mal diese Material= kombination gewählt – beim übergießen mit heißem Wachs verfärbt sich die Gipskugel dunkler – das Wachs umschließt die Gipsform so, daß die Kugel (wie gewünscht) deutlich hervortritt	Material verhält sich unerwartet so, daß sich die angestrebte Farbigkeit und die Form intensiver hervorgehoben werden
	Nr. 138	II	Blei/Wasser Bleiplatte (3mm) kalt geschmiedet	erste Arbeit mit Blei – weil sich runde Fläche durch Beschlagen verformen (biegen) läßt – (anders schwer zu erreichen, nur
1999	Nr. 139	IV	unterschiedliche Biegung beider Elemente entsteht durch unter= schiedliche Länge und unterschiedliche Schräglage (ungleiches Paar) – gleiches Material – unterschiedliche Form	durch Guß oder heraus= schneiden bzw. abschlagen von Material)
	Nr. 143	IV/II	ungleiches Paar – gleiches Material – unterschiedliche Form kupfer/Wachs	

Jahr	Kennzeichnung	Typ	Anmerkungen zur einzelnen Arbeit	Allgemeine Anmerkungen
1999	Nr. 141	II / II	geknicktes Metalltrapez — Knickung Bodenfläche und Bodenmaterial (Erdreich) einbezogen - Absenkung in Bodenfläche bzw. erhabenes, stützendes Erdreich als Teil der Skulptur -	
	Nr. 142	II	Metall/Wachs Biegung durch Aufschlitzen - Auspendeln des Gleichgewichts durch Bleifuß	Einbeziehung von Erdreich + Umgebung in die Skulptur
2000	Nr. 150	II	Sand und Bodenfläche wichtiger Bestandteil der Skulptur	
	Nr. 155	II	Beispiel für Verschmelzung von Erdreich, Umgebung und Metallform (Kupferblech nach innen gewölbt, konvex - konkav)	
	Nr. 157	II	hier: Kupfer als "Unterlage" für Wachs Hinweis: bei Nr. 156 ist Wachs Stütze für die Kupferwölbung	"flächige" Wandarbeiten
2001	Nr. 158	W	"Wandstück" - Pigmente auf Wandfläche	
	Nr. 161	II	Gips/Blei Blei gebogen wie Nr. 165 + 164 (Teil II) Nr. 138, 1998 - erste Arbeit mit gebogenem Blei	erste Arbeit: Blei/Gips

Jahr	Typ	Kennzeichnung	Anmerkungen zur einzelnen Arbeit	Allgemeine Anmerkungen
2003		Nr. 175		
	W/II		Kupfer / Wachs + Pappe	Material verhält sich (unerwartet) wie gewünscht – Siehe Nr. 136)
	II	Nr. 176	Wachs/Blei Blei biegt sich von selbst, als heißes Wachs übergegossen wird und zwar so der angestrebten und endgültigen Form entsprechend – gedacht war, daß die Bleifläche plan in der Mitte angesiedelt bliebe – es ging ursprünglich nur um Stabilisierung der wichtigen Ecken	
	W/II	Nr. 179	Kupfer / Wachs ····· Knickstellen — Schnittlinie aus der Fläche entwickelt	Wand-gleichwertige Ebene für Skulpturen, wie Decke oder Boden (nur: Problem des „Hängens")
	II	Nr. 181	Boden einbezogen zwei geknickte Dreiecke (könnte auch wesentlich größer x h185 cm sein – Größe einer Person – um Öffnung + Schließung des jeweiligen Winkels nach oben hin zu erfahren	drei Möglichkeiten einer Konstellation (ergab sich, war nicht bewußt angestrebt)
	II/II	Nr. 182	Metall / Kohlegranulat Arbeit für Innenraum	
	II	Nr. 183	Kupfer / Wachs kleine Arbeit (nicht für Boden – höhere Ebene)	

Jahr	Kennzeichnung	Typ	Anmerkungen zur einzelnen Arbeit	Allgemeine Anmerkungen
2003	Nr. 184	W/IV	Holz mit Wachs umgeben / Holz mit Gips umgeben (gleiche Formen, unterschiedliche Materialien)	
2004	Nr. 186	IV	kupferdraht rostiger Draht / Gips (gleiches Material, leicht unterschiedliche Formen)	weitere ungleiche Paare
2005	Nr. 187	IV	Pappe + Gips / gebanntes Holz (gleiche Formen, unterschiedliches Material)	

Nachruf | obituary

Holly Solomon

Die Ausstellung „Kammerspiele" war die letzte Show der Galeristin Holly Solomon, New York. Zusammen mit Meinhard Pfanner von aci – art connection international begleitete sie die Ausstellung von New York aus, konnte aber wegen ihrer schweren Erkrankung schon nicht mehr persönlich an dieser Ausstellung teilnehmen. Holly verstarb kurze Zeit später im Juni 2002. In Erinnerung an ihre tatkräftige Unterstützung der von ihr hoch geschätzten Künstlerin Helga Natz und in der Erkenntnis, eine große Galeristin verloren zu haben, erfolgt dieser Nachruf. Wir vermissen sie sehr.

Meinhard Pfanner & Helga Natz

The exhibition "Kammerspiele" was the last show mounted by gallerist Holly Solomon, New York. Together with Meinhard Pfanner of aci - art connectin international, she accompanied the development of the exhibition from New York but, due to serious illness, was unable to take part personally in it. Holly died shortly afterwards in June 2002. We are writing this obituary in fond memory of her ardent support of the artist Helga Natz, whom she greatly admired, and in the realization that we have lost a great gallerist.

Holly Solomon bei der Eröffnungs-Ausstellung
„Projektraum Helga Natz",
Museum Ludwig, Köln, Dezember 1998

Holly Solomon at the opening of the exhibition
"Projektraum Helga Natz",
Museum Ludwig, Cologne, December 1998

Biografie

geboren in Engelskirchen / Bergisch Gladbach
1975-80 Studium der Malerei an den Kunstakademien
Münster und Düsseldorf
1981 Atelier in Kirchhellen
1981-83 auf Malerei und Zeichnung bezogene Arbeiten
und Objektkästen
1984 Wandarbeiten aus Gips
1985 erste freistehende Skulptur
1986/87 Ausprägung zweiteiliger Skulpturen aus Gips –
erste Paare
1990 Verwendung weiterer Materialien neben Gips
(Kunstgummi, Metall, Wachs, Fett)
Kombination zweier Materialien
(Aluminium-Wachs, Kupfer-Fett)
1994 Verwendung von Flüssigkeiten als eines von
zwei Materialen
1995 theoretische Auseinandersetzung mit den
bisher entstandenen Arbeiten, Einteilung
der Skulpturen in Gruppen:
I ein Material – eine Form
II zwei Materialien – eine Form
III zwei Teile – eine Form
IV Paare
1998 erste Installation
2000 zweites Atelier in Kanada, Nova Scotia
2001 ‚flächige' Wandarbeiten (Pigmente auf Putz)
2003 erste Wandskulpturen (zwei Materialien)
2005 Arbeiten auf Sandpapier

Biography

born in Engelskirchen / Bergisch Gladbach
1975-80 Studied painting at the academies in
Münster and Düsseldorf
1981 Took a studio in Kirchhellen
1981-83 Works and objects related to painting
1984 Wall works in plaster
1985 First free-standing sculpture
1986/87 Development of two-part plaster sculptures/
first pairs
1990 Use of other materials in addition to plaster
(synthetic rubber, metal, way, grease)
Combination of two materials
(aluminium-wax, copper-grease)
1994 Use of fluids as one of two materials
1995 Theoretical engagement with her
works to date, division
of her sculptures into groups:
I one material – one form
II two materials – one form
III two parts – one form
IV pairs
1998 First installation
2000 Took a second studio in Nova Scotia, Canada
2001 'Planar' wall works (pigments on plaster)
2003 First wall sculptures (two materials)
2005 Works on sandpaper

Einzelausstellungen

1990	Galerie Konrad Fischer, Düsseldorf
1994-99	Galerie Arnaud Lefebvre, Paris
1998/99	Museum Ludwig - Projektraum, Köln
2000	Atelier Brancusi / Centre George Pompidou, Paris
2000	Galerie Arnaud Lefebvre, Paris
2000	Rohbau-Projekt, aci – art connection international, Düsseldorf
2001	„Sandpit-event" NRW, aci & Holly Solomon Gallery N.Y.
2002	KWEA Berlin, aci & Holly Solomon Gallery N.Y.
2002	Galerie Arnaud Lefebvre, Paris
2004	Galerie Deschler, Berlin
2005	‚Arnaud's room', Galerie A. Lefebvre, Paris

Gruppenausstellungen

1991/93/ 1995	Galerie Konrad Fischer, Düsseldorf
1994	Atrium Galerie, University of Connecticut „Selection from the Sol Le Witt Collection"
1995/ 2000/03	Galerie Arnaud Lefebvre, Paris
1996	Kunsthalle Recklinghausen
1997	Graham & Sons, New York "sculpture"
2002	Real Art Ways, Hartford, CT, USA
2002/03	Galerie Tschudi, Zuoz/Engadin, Schweiz
2003	Galerie Arnaud Lefebvre, Paris
2003	Ernst Barlach Museum, Hamburg
2005/06	ArtMbassy „Berlin-Chicago", Berlin

Weitere Präsentationen

Art Cologne 1991/92/93/95 Galerie Konrad Fischer
FIAC Paris 1994, Galerie Arnaud Lefebvre
Armory Show / New York 1999, Galerie Holly Solomon
Sammlung Hoffmann, Berlin 2001
Visitor Artist N.S.C.A.D., Halifax (Kunstakademie),
Nova Scotia, Canada, 2003
Installation Skulptur Nr. 150, Nova Scotia, Kanada, 2004

Solo exhibitions

1990	Gallery Konrad Fischer, Düsseldorf
1994-99	Gallery Arnaud Lefebvre, Paris
1998/99	Museum Ludwig - Projektraum, Köln
2000	Atelier Brancusi / Centre George Pompidou, Paris
2000	Gallery Arnaud Lefebvre, Paris
2000	Rohbau-Projekt, aci - art connection international, Düsseldorf
2001	"Sandpit-event" NRW, aci & Holly Solomon Gallery N.Y.
2002	KWEA Berlin, aci & Holly Solomon Gallery N.Y.
2002	Gallery Arnaud Lefebvre, Paris
2004	Gallery Deschler, Berlin
2005	'Arnaud's room', Gallery A. Lefebvre, Paris

Group exhibitions

1991/93/ 1995	Gallery Konrad Fischer, Düsseldorf
1994	Atrium Gallery, University of Connecticut "Selection from the Sol Le Witt Collection"
1995/ 2000/03	Gallery Arnaud Lefebvre, Paris
1996	Kunsthalle Recklinghausen
1997	Graham & Sons, New York "sculpture"
2002	Real Art Ways, Hartford, CT, USA
2002/03	Gallery Tschudi, Zuoz/Engadin, Switzerland
2003	Gallery Arnaud Lefebvre, Paris
2003	Ernst Barlach Museum, Hamburg
2005	Berlin-Chicago location matters, artMbassy, Berlin

Further presentations

Art Cologne 1991/92/93/95 Gallery Konrad Fischer
FIAC Paris 1994, Gallery Arnaud Lefebvre
Armory Show / New York 1999, Gallery Holly Solomon
Collection Hoffmann, Berlin 2001
Visitor Artist NSCAD-University, Halifax, N.S.,
Canada, 2003
Installation Sculpture Nr. 150, Nova Scotia, Canada, 2004

Bibliography

Kataloge Einzelausstellungen | Catalogues solo exhibitions

1995	,Helga Natz' 13 Sculptures Galerie Arnaud Lefebvre Paris, illus.
1998	,Helga Natz' Museum Ludwig, Projektraum Köln, illus.
2004	,Helga Natz sandpit' Holly Solomon und aci - art connection international Sandgrube Westfalen

Kataloge Gruppenausstellungen | Catalogues group exhibitions

1992	,Ausstellungen bei Konrad Fischer' Düsseldorf Oktober 1987 – Oktober 1992 Marzona, Bielefeld 1993 , illus.
1996	,Unterwegs' Kunsthalle Recklinghausen, illus.
2002	,Acquiring Taste' Works from the collections of Janice and Mickey Cartin, Robinson and Nancy Grover, Peter Hirschl and Lisa Silvestri, The LeWitt Collection Real Art Ways, Hartford, CT, U.S.A., illus.
2003	,Da Sein' Positionen zeitgenössischer Kunst aus der Sammlung Reinking Ernst Barlach Museum, Wedel und Ratzeburg Ernst Barlach Gesellschaft, Hamburg, illus.

Publikationen | Publications

Dezember 1994 ,Advance' / Hartford, CT, U.S.A.
 Artikel: Collection of Caral and Sol LeWitt
 Atrium Gallery, illus.
Dezember 1995 ,L'Oeil', Magazine D'Art, Frankreich
 Artikel: Helga Natz, Galerie Arnaud Lefebvre, illus.
 Autor: M. Ernould Gandouet
März 1996 ,art press', Frankreich
 Artikel: Helga Natz, Galerie Arnaud Lefebvre,
 Paris 28. Oktober – 31. Dezember 1995
 Autor: Pierre Kapylov, illus.
5./6. Dezember 1998 ,Kölner Stadtanzeiger'
 Artikel: Museum Ludwig, , Ruhe in der Form'
 Plastiken von Helga Natz im Projektraum, illus.
14. Februar 2004 ,Die Welt'
 Kunstmarkt
 Artikel: ,Spotlight Berlin', illus.
27. Februar 2004 ,Handelsblatt'
 Kunstmarkt (S. 37)
 Artikel: Konzentrat des Marktbesten
 Autor: Christian Herchenröder
4. September 2004 ,The Chronical Herald', Kanada
 Artikel: ,Look way up!'
 Nova Scotia tallest sculpture, illus.
April 2005 ,Sculpture', U.S.A.
 Artikel: Helga Natz, Sculpture Nr. 150, Nova Scotia,
 Kanada, illus. (S. 243, 244)
September 2005 ,Art in America', U.S.A.
 Artikel: Paris, Helga Natz at Arnaud Lefebvre, illus.
 Autor: Joe Fyfe (S. 165)

TV Report

25. August 2004 CTV-ATV, Daily News, Nova Scotia,
Canada
 Report: Sculpture by Helga Natz
 Reporter: Dan Macintosh